澳門與南音

Macau e Nanyin

澳門知識叢書

澳門與南音

沈秉和

三聯書店（香港）有限公司
澳門基金會

責任編輯　向婷婷

裝幀設計　鍾文君　陳嬋君

叢 書 名　澳門知識叢書

書　　　名　澳門與南音

作　　　者　沈秉和

聯合出版　三聯書店（香港）有限公司

　　　　　　香港北角英皇道 499 號北角工業大廈 20 樓

　　　　　　澳門基金會

　　　　　　澳門新馬路 61-75 號永光廣場 7-9 樓

香港發行　香港聯合書刊物流有限公司

　　　　　　香港新界大埔汀麗路 36 號 3 字樓

印　　　刷　深圳市森廣源印刷有限公司

　　　　　　深圳市寶安區 71 區留仙一路 40 號

版　　　次　2014 年 9 月香港第一版第一次印刷

規　　　格　特 32 開（120mm × 203mm）152 面

國際書號　ISBN 978-962-04-3310-8

總序

　　對許多遊客來說，澳門很小，大半天時間可以走遍方圓不到三十平方公里的土地；對本地居民而言，澳門很大，住了幾十年也未能充份了解城市的歷史文化。其實，無論是匆匆而來、匆匆而去的旅客，還是「只緣身在此山中」的居民，要真正體會一個城市的風情、領略一個城市的神韻、捉摸一個城市的靈魂，都不是一件容易的事情。

　　澳門更是一個難以讀懂讀透的城市。彈丸之地，在相當長的時期裡是西學東傳、東學西漸的重要橋樑；方寸之土，從明朝中葉起吸引了無數飽學之士從中原和歐美遠道而來，流連忘返，甚至終老；蕞爾之地，一度是遠東最重要的貿易港口，「廣州諸舶口，最是澳門雄」，「十字門中擁異貨，蓮花座裡堆奇珍」；偏遠小城，也一直敞開胸懷，接納了來自天南海北的眾多移民，「華洋雜處無貴賤，有財無德亦敬恭」。鴉片戰爭後，歸於沉寂，成為世外桃源，默默無聞；近年來，由於快速的發展，「沒有什麼大不了的事」的澳門又再度引起世人的關注。

這樣一個城市，中西並存，繁雜多樣，歷史悠久，積澱深厚，本來就不容易閱讀和理解。更令人沮喪的是，眾多檔案文獻中，偏偏缺乏通俗易懂的讀本。近十多年雖有不少優秀論文專著面世，但多為學術性研究，而且相當部份亦非澳門本地作者所撰，一般讀者難以親近。

有感於此，澳門基金會在 2003 年「非典」時期動員組織澳門居民「半天遊」（覽名勝古蹟）之際，便有組織編寫一套本土歷史文化叢書之構思；2004 年特區政府成立五周年慶祝活動中，又舊事重提，惜皆未能成事。兩年前，在一批有志於推動鄉土歷史文化教育工作者的大力協助下，「澳門知識叢書」終於初定框架大綱並公開徵稿，得到眾多本土作者之熱烈響應，踴躍投稿，令人鼓舞。

出版之際，我們衷心感謝澳門歷史教育學會林發欽會長之辛勞，感謝各位作者的努力，感謝徵稿評委澳門中華教育會副會長劉羨冰女士、澳門大學教育學院單文經院長、澳門筆會副理事長湯梅笑女士、澳門歷史學會理事長陳樹榮先生和澳門理工學院公共行政高等學校婁勝華副教授以及特邀編輯劉森先生所付出的心血和寶貴時間。在組稿過程中，適逢香港聯合出版集團趙斌董事長訪澳，知悉他希望尋找澳門題材出版，乃一拍即合，成此聯合出版之舉。

澳門，猶如一艘在歷史長河中飄浮搖擺的小船，今天終於行駛至一個安全的港灣，「明珠海上傳星氣，白玉河邊看月光」；我們也有幸生活在「月出濠開鏡，清光一海天」的盛世，有機會去梳理這艘小船走過的航道和留下的足跡。更令人欣慰的是，「叢書」的各位作者以滿腔的熱情、滿懷的愛心去描寫自己家園的一草一木、一磚一瓦，使得吾土吾鄉更具歷史文化之厚重，使得城市文脈更加有血有肉，使得風物人情更加可親可敬，使得樸實無華的澳門更加動感美麗。他們以實際行動告訴世人，「不同而和、和而不同」的澳門無愧於世界文化遺產之美譽。有這麼一批熱愛家園、熱愛文化之士的默默耕耘，我們也可以自豪地宣示，澳門文化將薪火相傳，生生不息；歷史名城會永葆青春，充滿活力。

<div style="text-align: right">

吳志良

二〇〇九年三月七日

</div>

目錄

小序

　　南音，廣東人聲情的活化石。隨着近年它被列入國家級非物質文化遺產清單，不少人開始關注它的由來和前景。如同粵劇粵曲一樣，南音原是草根文化，素不入大雅之堂，也向來缺少文字記錄。即便近年錄音技術發達，但表演者與觀眾在那特定時刻同時體會的情感，所謂「千載共此時」者也是不可復返、無可追摹的。後人欲評欲述，謂之捫燭問日亦非太過。我如今不自量力對之作一些梳理分析，乃不過如夜行秉燭，聊招同好而已。不久前，恰有本地舞蹈團體嘗試以現代舞詮釋南音，就一切文本都因被再書寫而重活而言，值得拭目以待，我因之為題一絕。現在，也藉之以為小序之結好了：

　　　　絳唇珠袖莫非煙
　　　　巷陌尋常曲宛然
　　　　說到悲涼瀾不二
　　　　憑君為舞續朱弦

　　　　　　　　　　　　沈秉和
　　　　　　　　　　　　2014 年 8 月

藍縷尋蹤

秋月遲絕好比度日如年

見佢聲色性可愛情人
是以孤舟岸敘呢景涼天
夕陽怨在個
又只見乎神鎖住寒烟
憍衷舊誓難有信

更兼才貌兩相
對雙飛燕

小生總姑蓮仙

你風信
情悔多故女麥氏秋娟
今日天隔一方見面難
在蓬窗思情
尚我呢種情緒迷
衝我呢種同宋玉
新愁深似海無邊
情呀記得中秋夜
端呀記得中秋夜
有樓邊遞逅

第一條添情悔惱
獨景更添情悔惱
呀你話對也誰言
呢山中客途抱恨

共你並肩携手拜嬋娟
勸我愁人愁對月華圓
呢種舊誓難有信
有桐葉落

我亦記不盡許多情與義

屈大均《廣東新語》

　　「粵俗好歌」，明朝文人屈大均在其名著《廣東新語》中，以讚賞之情概括了這種嶺南文化傳統，並記述了傳說中的唐代奇女子劉三妹，說她精通音律，「遊戲得道」，往來兩廣土著溪峒之間傳歌。上世紀六十年代大陸據此傳說製作出山歌影片《劉三姐》，傳遍華人世界，嶺南歌樂文化史乃翻出了輝煌之一頁。木魚歌、龍舟歌、咸水歌、南音、粵謳等等是「粵俗好歌」傳統在「粵海粵歌區」[1]的保存和流變；木魚、咸水歌皆清歌，龍舟唯小鼓，南音、粵謳則須樂器拍和。一幅約 1790 年作、英國維多利亞阿伯特博物院藏的紙本水彩中國外銷畫，即為唱龍舟。清代著名順德畫家蘇六朋（1791－1862），善以畫反映嶺南百姓的日常生活，1834 年即道光十四年十月某夜，友人邀他往觀

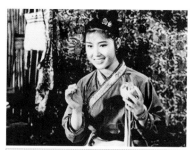

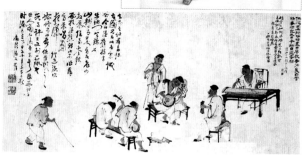

（上）電影《劉三姐》扮演者黃婉秋
（中）唱龍舟圖
（下）蘇六朋盲人歌者圖

張元濟

一群盲人歌樂，他觀賞後畫了一幅畫，圖中有箏、阮、三弦等樂手，搖綽板者張口作歌，雖然再也不可確知其歌為何，但若說是南音，則其拍和樂隊之編制便合尺合拍。到民國時期，出版家張元濟有這樣的觀察：「元濟先後旅粵二十餘年，稔其土俗，竊怪粵人善歌，纏綿悱惻，節拍天然（原注：俗稱咸水歌），猺峒日夜，男女隔嶺相唱和⋯⋯一字千迴百折，哀厲而長（原注：俗稱山歌，惠陽客籍尤盛）。嫁女前夕，姊妹戀別，哭以當歌，隨口成文⋯⋯鄉村秋獲，星月在天，村農釀錢，席地唱木魚（原注：俗稱大棚），十數童子，聯腔合唱，跌宕激越，聲淚俱下，語淺俚而情遙深，時深楚騷古樂府遺意，廣東音韻之妙，殆出天性，故於學詩尤近」[2]。可見，從清朝到民國，這個嶺南風俗賡續不衰。

在粵海粵歌色彩區，尤其值得珍視的是南音。它傳播廣泛，樂調優美，既有深厚的嶺南風土味，亦時具文人騷

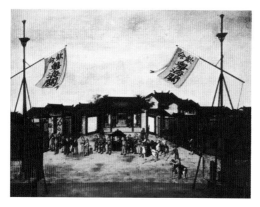

清政府以唯一的粵海關對外通商

雅色彩，風格繁富多姿，堪稱嶺南一絕。

按自乾隆二十三年（1758）始，清政府以「民俗易囂，洋商錯處，必致滋事」為由，僅留廣州一口對外通商，原來福建、浙江、廣東的沿海貿易遭到禁止[3]。這就促進了廣州、佛山等地城鎮經濟發展，娛樂消費業亦隨之興旺。當時廣州的風月場所以花舫為特色，倪鴻（1828－？）《桐蔭清話》所云：「孔翠蓬窗，玻璃欄檻，燈碧輝煌，照耀波間」，即是寫照。這種原為達官貴人的船為妓館所仿變而為妓艇，集中在南濠、谷埠、沙面等南海縣屬地營生；其中廣州幫、揚州幫、潮州幫等三地煙花女子鼎立，在筵席間每以曲藝娛賓招客，競麗爭妍。直至清末，上海出版的點石齋畫報仍有「大巷口南詞班為官場之銷金窩」句語，[4]可見其風之盛，難怪外省人士從來有「少壯不入粵」之誡。

南音之起，相傳是由於當日妓艇上之廣州幫妓女只能唱本地木魚和少量小曲，旋律簡樸，與江南妓女之彈詞雅樂相比見絀，久之她們便與常來光顧的文人一道，在木

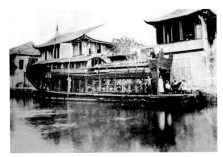

（上）民初廣州的花舫
（中）清末豪華的花舫「紫洞艇」
（下）1884－1898 年出版的《點石齋畫報》所見廣州花艇

魚、龍舟的基礎上吸收揚州南詞和潮曲的長處[5]，創造出一種新型的粵語曲種 —— 南音。歌由妓起，故此南音亦一直有「老舉南音」之副稱（粵俗稱妓女為「老舉」。有民俗研究者以為，「妓」、「舉」實為一音之轉。在中古音中，妓讀「渠綺切」、上聲，與「舉」甚為相近，粵方言稱「妓」為「舉」，是古音孑遺。在今天的閩南語中，舉、妓二字仍然音韻全同。「老」則是類名的前綴詞，與稱洋人為「老番」同例。）。老舉南音與當日擅唱南詞之揚州幫妓女說唱古今書籍、編七字句、彈三弦、打揚琴等表演技法有暗通款曲之妙。這種「自己」的曲種起初並沒有「南音」這個專名。道光八年（1828）刊行的《粵謳》序言中說：「子不覽乎珠江乎？…… 每當向日西逝 …… 珠女珠兒，雅善趙瑟 …… 抒彼南音，寫伊孤緒」，可知當日眾口所稱之「南音」仍不過是粵謳之泛指而已；[6]作於同期之葉瑞伯（1786－1830）作品《客途秋恨》，印刷時亦僅書為《客途秋恨龍舟歌》（醉經堂）。但在南音這種曲調傳唱流行起來之後，如南音研究專家梁培熾先生所言，人們為「別於當時在珠江三角洲城鎮一帶流行的『桂林官話』又或叫『戲棚官話』的廣府大戲的音樂曲調」，才漸冠以「南音」專名，並一直流傳至當代。從另一角度看，不稱龍舟、木魚這類同樣唱廣州話、

（上）陳卓瑩青年時留影
（下）現代的揚州彈詞

但歷史更悠久的粵俗土歌為「南音」，而獨青眼於彼，必然是「南音」有其獨勝眾流之處。此外，香港粵劇研究家黎鍵（1933－2007）亦指出：這一稱謂亦反映了一種北方人的角度。在外省北人看來，這種「彈詞」其實是江南彈詞的廣東移植，所以是一種「南音」。[7] 民國期間長期活動於澳門的粵曲理論家陳卓瑩（1908－1980）進一步以為：「民間歌謠，每因地區接近，互相傳播，又因逐步經過方言的改變、溶化而成為自己的東西。」[8] 但是，南音研究者李潔嫦引藝人阮兆輝先生所言，謂以其幼時聽過之「南詞妹」所唱和南音比較，少有可比，認為南音仍是土生土長的東西。這亦可備一說。按揚州彈詞自明已有，著名藝人柳敬亭即是此中表表者。錢謙益有《左寧南畫像歌為柳敬亭作》云：「千載沉埋國史傳，院本彈詞萬人羨。」揚州彈詞是「說說唱唱，說中帶唱，唱中夾說，說唱兼備」的一門最富有

曲藝特徵的說唱藝術，其唱詞一般為三字句或七字句，偶句押韻，說表為主，彈唱為輔，使用三弦和琵琶。持平而論，南音和揚州彈詞在文字格式、樂器使用等方面有相當大的同構性，南音在流轉融合中守其地方語音以出旋律而別取彈詞枝葉以豐富表現力仍是較合情理的推斷。

南音從妓女所歌播而遷之盲人不確知為何時，但從鍾德之拜同治年間（1862－1874）著名盲人北山為師並在光緒五、六年（1879－1880）成名的情形猜度，南音在其始發後不久便已成為盲人在筵席渡頭、占卜行乞中的重要謀生工具。

南音，基本是七言齊言、韻文體，其曲式據陳守仁《香港粵劇導論》[9]分析南音名曲《客途秋恨》所得如下：

全曲分起式、正文、煞尾三部份。

起式：

兩句，首句兩頓各頓三字（有時亦可用散板），末字上平聲；次句兩頓，四、三字，句收下平聲。

（涼）風有信，月無邊。

（虧我）思嬌情緒，日如年。

正文：

四句體。每句兩頓（四、三字）。四句分以仄、上平、仄、下平的格式作結。無限重複。

> 小生繆瑾，蓮仙字。
> 多情妓女，麥秋娟。
> 聲色性情，堪讚羨。
> 更兼才貌，兩雙全。

煞尾：

與正文相似，但第三句後有一「加頓」，此「加頓」一般是重複第三句的末頓三個字，作為「影頭」示意全曲將完；後來亦有撰曲者以不重複的曲詞（或散板）楔入以避呆板者。

> 劫難逢凶，俱化吉。
> 災星魔障，不相牽。
> 心似轆轤，千百轉。
> （加頓）空眷戀，嬌啊，但得你平安我就願。
> 天邊明月，別人圓。

以上結平聲字的均須押韻，結仄聲的可押可不押，一韻到底。

顯然，這種追求圓融的格律和近體詩詞息息相關。我們試以一首唐詩比對說明：

> 昔聞洞庭水，今上岳陽樓。
>
> 吳楚東南坼，乾坤日夜浮。
>
> 親朋無一字，老病有孤舟。
>
> 戎馬關山北，憑軒涕泗流。
>
> （杜甫《登岳陽樓》）

這首五言律詩是杜甫在安史之亂後流落荊楚間所寫。老病貧苦，但絲毫不減詩人對「圓融」的形而上追求。這首先體現在形式上的圓滿——前三聯，聲調、語義的對仗原則處處體現了「孤立」、「並列」、「等值」等均衡而對稱的「構形」與「節奏」；頷聯除上下對仗還有句中對：「吳」「楚」、「東」「南」互對；「乾」「坤」、「日」「夜」互對。南音形式之美可以從上詩中找到呼應，但由詩而歌，歌是以聲韻、音律的更富抑揚之美而確立了自己的位置。

南音研究者李潔嫦曾舉出白駒榮所唱《客途秋恨》為

程十髮畫中的杜甫詩意「思家步月清宵立，憶弟看雲白日眠」

例，正文「小生繆姓蓮仙字，多情歌女麥秋娟。聲色性情人讚羨，更兼才貌兩相全」，第一句和第三句尾字收仄聲，兩次過序相同（五六工六‧尺工六五六反‧工）；而第二句末「娟」字是上平聲，過序的旋律相應而向下（六‧尺六尺）。第四句句末「全」字是下平聲，唱腔旋律往下降，過序的旋律線條又呼應向上（五生五六‧工六五‧尺工反尺‧六）。這樣一起一伏的安排，便生發出一種遠為詩詞所不逮的音樂效果。[10]

進一步分析，《客途秋恨》南音起式的散板清唱「涼風有信」，乃如杳冥人生，無所倚傍之始；正文轉入正線或乙反或流水板，乃人在逆旅中的升沉迴轉；煞尾「遠望樓台人影近」和「莫非相逢月下魂」，是重回略如起式的清唱散板作結，亦即重回鴻蒙之初，全程正好是一個圓圈。可注意的是，煞尾兩七言句之間，插入了一個活動短句「人影近」，收音是仄聲，合音。樂律上，這個頓挫是為了加強結束時的情感和力量，之後才緩緩唱出結句「莫非相逢月下魂」結束全段，便有了急流入海，先緊後寬，先急後緩的意味。再往深裏說，「人影近」云云純屬寫意，以為真有便不聰明。那三個字其實蘊含了如同明劉基《惜餘春慢‧詠子規》詞所云：「滄海桑田有時，海若未枯，愁應無已」之

意。「人影近」乃經水之漲落而出之石，再非前石；貌仍單純但乃是一種「複雜的單純」，是歷經磨難之後的一醒。與其說它是眼前的個人親歷倒不如說是一種幻覺；與其說它是結束毋寧說是一個恆久的「問」和開始。有此一醒，結語的「莫非相逢月下魂」便成隱喻，彷如提醒主人翁將再次重回那似曾相識的時空──人生便是如此的循環？現實如夢，戲亦人生。這和前述杜甫五言律的結聯「戎馬關山北，憑軒涕泗流」一反前兩聯的均衡對偶（理想的生活境界或美的回憶），重新回到散行以結是完全一樣的，是重回真實時間的序列。在粵曲中，這同樣是一種時空「定格」：多以齊言的梆黃以敍「虛」的情，而在盡處重回現實，轉而以「滾花」散句述「實」的事。南音這種首尾圓融嚴整的形式和近體律詩、粵曲的美典無疑一脈相通。

美國符號學家蘇珊・朗格在談到「形式」這一問題時說：河床的形狀由水的流動造成，它雖然靜止，但流水的痕跡深深地刻印在岩石上，當水源枯竭，河床裸露，就復現出了那早已消失的激流的可塑性形式，即曾經具有的動態形式。因此，人們覺觸到的「河床」不徒是「形式」，亦是「內容」──「流水」固永逝不再現，但水與崖岸的空間關係玲瓏浮凸，這就給人們提供了無限的想像和類比的素材；透

過河床，今人重新灌入想當然以為之「水」，那便是新的內容，它們也必然體現出觀察者背後的種種「前見」。[1] 許多南音中感情經歷成「空」的回憶（前如《除卻了阿九》，後如《吟盡楚江秋》、《長生殿》），都是某種「刻蝕」之痕的流水再現，「空間關係」縱如一，但感傷的側重點不一，深淺明暗各各不同，咏唱者由是生成不同的風格。

從唱腔來說，説唱南音分「本腔」、「揚州腔」、「梅花腔」三種。

本腔：即正線（1＝C）定弦。集中用合士上尺工五個音，乙、反間作潤飾。

揚州腔：曾在瞽師中流行。多用慢板，甚至一板七叮（贈板），以反線（1＝G）定弦。

梅花腔：其名或從南音《客途秋恨》中乙反唱段「梅花為骨雪為心」一句而得，今多稱乙反南音或苦喉南音，正線，但加強乙、反音的運用，合及工音變成潤飾音。

此外，積百年之研究，南音藝人創造出許多動聽的板面、長腔，速度亦有慢板、中板、流水板、快板之分。演唱之前，一般有短序或八板長序、十板長序三種。也有徑自填詞於序中如小曲般演唱的，如近人王君如所撰的《吟盡楚江秋》，即唱八板序。

南音傳播廣泛，旋律優美，它最遲在清末便被吸收進入粵曲當中。粵劇專家莫汝城發現[12]，在廣東粵劇院藏清末抄本中，錄有一套長達三千餘字的粵曲清唱本《老人避暑》，其曲牌結構已包括南音。稍後，在民初 1913 年出版的《琴學新編》第二集中有粵曲清唱《生祭李彥貴》，其中使用南音的唱段有三處，各不相同，一段是「苦喉南音」，另一段是專腔的「南音」，最後是作為全曲結尾的「揚州南音」。有理由相信，這是原來以南音說書的格局（演述李彥貴法場被救的故事）「照本」植入。黎鍵因此總結：粵劇吸收南音的過程大抵都是「先搬演、後演化」[13]；但因為其中引入的南音用廣州話演唱，後來粵曲「問字求音」、「循字求腔」的藝術手法便有了演化的平台。可以說，南音之入粵劇粵曲，是粵劇由「北音雜陳」的蒙昧期走出拐點的觸媒，對粵劇在民初最終形成以廣州話為劇種語音基礎有貢獻。

南音之作為專腔大量進入戲台，一般以為是名伶馬師曾在 1925 年至 1929 年間主持大羅天劇團時，不理許多傳統戲人的反對，在演唱中自由使用廣州話始[14]；本來就是廣州話演唱的木魚、南音、龍舟等於此搖身一變，成為馬師曾改革粵劇的工具。

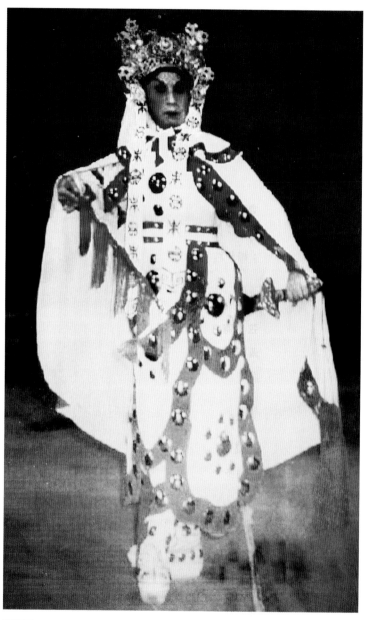

郎筠玉

　　南音進入戲棚後，最初多為男角所用。二十世紀四十年代名伶郎筠玉有成名作《仕林祭塔》，有人詢問其何不加一段南音以增悲情，郎筠玉以為，南音以平喉為宜，子喉總嫌太尖，不宜。所謂南音聲尖，須從它形成的歷史分析。陳卓瑩說：揚州腔南音……使用音域多趨向上行音，比方說「生」音經常出現……一般行腔連「合」以下的下行低音也極少用。原因是瞽師伴奏用的是銅線古箏，銅線張力不大，定弦也隨之很低，大約在 1=G 或 1=F 之間，唱出「生」音滿不在乎。本腔南音，使用「五」、「六」上行音極多；如上所言，瞽師說唱的時間甚長，定弦低，但音階多上行的旋律，唱起來便省力，但又呈高低上下的變化，這就避免了沉悶。郎筠玉是伶人，當日演出地方多是戲棚，一般使用高調，即所謂「一指合」[15]（約為 D 調）以達遠，而南音偏多「五」、「六」上行音，於子喉便「太尖」，既吃力亦於聆聽不宜。當然，時至今日，粵劇粵曲舞台由於擴音設備日益完善，藝人毋需高調子傳遠，取調趨降，[16] 例如大陸粵劇舞台便普遍使用「密指合」（大約同西樂 C 調），高低適中，且行唱南音「太尖」的問題便適度緩解；對生行而言，調子雖降，但因為南音每多上行音階，原來音調低沉的平喉便有拾級而高的空間，平喉的聲

音旋律天地也因而大大豐富了。這亦是平喉名曲何以必有南音的原因之一。

　　隨着粵劇本身各方面的成熟，南音作為一種悲情「專腔」[17] 的使用在粵劇粵曲中逐漸流行。由於演唱者本身是演員，伴奏樂師亦慣於傳統粵樂，故唱專腔南音時他們每每滲入許多梆黃腔口，並加入許多樂器以豐富音色。一些前所未有的南音唱法被伶人在舞台上陸續創造出來，他們每每根據劇情選取南音的任一個組成部份剪裁、延伸甚至改變。例如紅線女的《搜書院・柴房自嘆》：「我似地獄遊魂，難將天日見」，便出現由「合」音到「六」音的七度大跳音程，又破格以「尺」音作結束句；在其晚期所作《昭君公主》的一段南音拋舟腔中，因着其本人高音佳的特點把原旋律高上加高，腔外加腔。新馬師曾有許多首名曲都以南音為核心唱段 [18]。在最近二三十年間，名伶羅家寶、李寶瑩、陳笑風、陳小漢的許多名曲亦以南音唱段為出彩之作。例如羅、李兩人在《再進沈園》和《殘夜泣箋》中都對拋舟腔的旋法作出改造，陳笑風的《樓台會》長段南音也以粵曲搶板偷叮的技巧楔入許多新腔。尤其值得一提的是陳小漢，他是介乎戲伶與歌伶之間的人物，他的名曲多有南音專腔，多而少重複，總有出彩之處。如名曲《漢

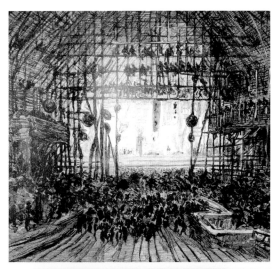

（上）西洋畫家筆下的近代澳門戲棚
（下）紅線女與馬師曾

（上）新馬師曾
（下）陳小漢

宮秋夜雨》南音:「淡抹脂痕,卻顯風姿秀」,「淡」字造腔極為自然,但精微之處乃在「抹」字處造小腔由 C 調轉為降 B 調,至「脂」字扳高還原 C 調,法口亦由閉口音轉鼻腔音幽咽以出,可以說是把小明星的細膩法口成功地繼承過來了。

　　總上而言,南音既有以「故事」為介質的長篇說唱,但亦有以重抒情輕敘事如《客途秋恨》的短章,而最閃耀之處則是以其旋律本體走進粵劇,為自身開拓了廣闊的抒情藝術天地。

注釋：

❶ 學者馮明祥以為，粵語粵歌內部可再細分為：一、粵海粵歌色彩區；二、五邑粵歌色彩區；三、粵西南與北部灣粵歌色彩區；四、粵西北與桂東北粵歌色彩區；五、桂南粵歌色彩區。（《越歌：嶺南本土歌樂文化論》，p.129，廣東人民出版社，2006）木魚歌、咸水歌各區皆有，唯龍舟歌、南音、粵謳是操廣州話的粵海粵歌色彩區最主要的民間歌曲。

❷ 轉引自陳鐵兒著，黃兆漢、曾影靖編訂《細說粵劇 ── 陳鐵兒粵劇論文書信集》，p.12，香港：光明圖書公司，1992。

❸ 戴逸《乾隆帝及其時代》，p.439，北京：中國人民大學出版社，1992。

❹ 見廣州近代史博物館編撰《近代廣州》，p.171，北京：中華書局，2003。

❺ 如南音中的乙反調式可能源自潮州音樂。參黎鍵《粵調．樂與曲》，p.51，香港：懿津出版企劃公司，2007。

❻ 轉引自黎鍵《粵調．樂與曲》，p.99，香港：懿津出版企劃公司，2007。

❼ 黎鍵著，湛黎淑貞編《香港粵劇敘論》，p.235，香港：三聯書店（香港）有限公司。2010。

❽ 陳卓瑩《粵曲寫唱研究》，p.254，廣州：花城出版社，2007。

❾ 陳守仁《香港粵劇導論》，p.281，香港：香港中文大學音樂系粵劇研究計劃出版，1999。

❿ 李潔嫦《香港地水南音初探》，p.67，香港：進一步多媒體有限公司，2000。

⓫ 如哲學家伽達默爾所言，我們活在傳統之中，傳統已經現存於我們的語言和我們的觀念；「前見」的光芒使我們的理解和創造成為可能。我們活在「前見」中又觀照「前見」，那恰如朋友之間相互坦率交流，我們由此活在一個既開放又具「團結」性的世界。

⓬ 莫汝城《粵劇小曲概說》（上、下），見謝彬籌、陳超平主編《粵劇研究文選（二）》，p.79，香港：公元出版有限公司，2008。

⓭ 黎鍵著，湛黎淑貞編《香港粵劇敘論》，p.238，香港：三聯書店（香港）有限公司，2010。

⓮ 參見賴伯疆、黃鏡明《粵劇史》，p.39，北京：中國戲劇出版社，1988。

⓯ 廣東音樂定調的方法，以管樂為標準的稱「指」，即全閉指發音「合」稱為「密指合」，放開一指發音「合」稱為「一指合」，餘類推。「一指合」約相當於西樂 D 調。

⓰ 據老報人梁儼然所記，廣州歌壇用廣播器是在和平後（1945），用嗓因亦低於過去。由此推算，舞台想亦與此相彷彿。見梁儼然《粵劇梨園舊典》，p.159，國際炎黃文化出版社，2007。

⓱ 專腔，指板式中有特別出處的一種唱腔，原來只依附產生它的那個劇目或那種板式，但大多已在粵劇唱腔中被融合而廣泛使用。《粵劇大辭典》，p.275，廣州出版社，2008。

⓲ 例如他的名曲《萬惡淫為首》、《光緒皇夜祭珍妃》等。

遞變留痕

智者師德米

1.「說唱」解題

「說唱」原是南音的本體屬性之一。所謂「說唱」，是非常古老的藝術。南宋陸游詩：「夕陽古柳趙家莊，負鼓盲翁正作場，身後是非誰管得，滿村聽説蔡中郎」，可見南宋時已有民間瞽師説唱。

説唱，是「説猶如唱，唱猶如説」的意思，並非單是「説」加上「唱」。粵曲曲牌中有所謂「打引」者，由詩白始，那是自然形態的「説話」的第一級提速，略帶樂調，到得那感情的「沸點」，便逸出了自然語音形態，不得不「唱」起來。南音如是。瞽師的「説」，有着唱的音樂感和韻律感，和「唱」的藝術形態保持着內在的和諧一致；「唱」，也並非光有旋律的美感，而又帶有「説」的節奏性和明澈性。加上箏音的前映後帶，整個「説唱」就成為渾然一體的藝術品。

2.「地水」初析

「地水」何意？人言人殊，也各有其理。各種説法，源於《易經》也罷，善言吉凶卜卦也罷，都有一個共相：在

在指向盲人此一身份——從這一角度看，「地水南音」的內
涵就是「盲人演唱的南音」（非盲者不算），這是清楚無誤
的。但是，南音本身在使用者瞽師手裡不斷發展，例如過
序漸趨繁富複雜，各種表演元素亦在增加，「地水味」、「地
水腔」這類來自新認識的子概念（表演風格）便隨之而生。
詳其內涵，則如同許多以「味」言之的傳統詩話詞話一樣，
是一種口傳心授亦未必可達的「意」，仍是感性的，並沒有
嚴格的規定性；而種種條件所限，萬千盲藝人的演唱從來
不入史筆，亦少遺音可徵，後人回首，歧義便多。從實際
情形看，瞽師這一群體長期以各種題材在不同演出場合中
演唱，既有花席酒筵的短篇抒情，更多的也許是在茶寮村
口或是作為神功戲日夜場之間穿插補白的長篇說唱，由此
必然會淬礪出不同的個人演出風格。因此，把「地水腔」、
「地水味」理解為一種純而又純的演出方式未必有當，鍾德
所唱斷乎不同陳鑑，更不會同於杜煥，此中殊無「正宗」
可言。再如，相傳瞽師俗例，唱南音、龍舟都以順德盲人
為多（粵劇名伶靚次伯自言他的南音亦由順德陳村盲人處
學來），但若因之以為「地水腔」即是順德瞽師之腔便不無
掛一漏萬之虞。老一輩的劇作家何健青（1927－2010）便
說過，他昔日在廣州曾聽瞽師唱南音《祭瀟湘》，拖腔很

（上）靚次伯
（下）伶人郎筠玉（左）和劇作家何健青

長，很蒼涼，與「班味」曲截然有別，唱者盲洪說此乃《五雁歸群》腔，但所自何來，亦無法弄清。

那麼，今日能否以最大公約數的眼光去概括出所謂「地水腔」的內涵呢？現代南音唱家唐健垣以他的見聞和演出實踐總結出「地水腔」幾個最易見的形式，在一定程度上分解了這個麻團：

（1）自彈自唱。彈法只用大、食二指取音，不用中指，異於一般彈箏法。

（2）戲棚南音多以西樂之 C 音為宮音（do 音），但以杜煥的「地水腔」為例，則更低四度，行腔深沉、耐唱。

（3）大量口語。

（4）唱法常以兩字為一頓，如「楓林初醉」，唱成「楓林」、「初醉」。

（5）節拍自由。比方一板三叮有時會唱成一板四叮共五拍。

（6）即興編唱，押韻不算嚴整，時有腳韻連用兩陽平的。

唐健垣又在許多講座中指出，瞽師唱曲的字音常有意變形。例如，唱「涼風有信」的「信」字不唱去聲而唱成高平聲「詢」音（樂音由「工」滑到「尺」音）；法口亦

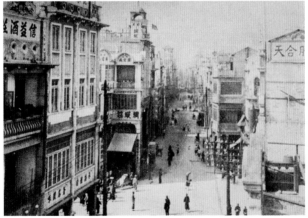

（上）民初的西關小姐
（下）民初西關上下九甫

不同平常「詢」音之舌齒呼，而是撮唇音，然後又奇特地捲舌再扭向鼻腔音，乃至面容為之扭曲；又時有誇大舌齒音，造出所謂「西關口音」者[2]。民國時期的報人陳鐵兒敍說其所見的民初師娘演唱實況是：「戴黑眼鏡裝束入時的盲妹分坐歌壇上兩張酸枝椅，唱詞也慢吞慢吐，咬字不實，像逃禪的『禪』字，她讀作『沉』，是另一種口法，和女伶腔與舞台曲又不同。」[3] 諸種變異若貶之為嘩眾取寵無不可，但確亦自成一格。藝術不離誇張。瞽師師娘們以此類「特形」的演出法而惹得聽眾有聞「聲」而至的「共識」，仍是其成功之道（按：筆者曾訪問過民初在西關中藥行謀生的曲藝家李銳祖〔1919－2011〕，他說西關人日常說話絕不會如地水南音唱者般的誇大），謂此為「地水」特徵之一固亦無妨。回想古蜀三星堆盲人巫師戴有縱目面具，以柱狀之目反過來彰顯其雖目盲而更能識遠，是儺戲中一種娛人的「藝」和俗趣，為廟堂神塑所無。我們南粵的瞽師同例，時空不同，取徑各異而已[4]。

上述諸項，皆瞽師優為之「演出法」，是區別其與戲台南音或一般曲藝南音的本質特徵。但問題亦在於，即令今日開眼或盲眼的演出者都嚴格滿足上述要求，亦無法還原當日瞽師的演唱風格，猶之乎復原得再細緻的標本也不是

（上）曲藝家李銳祖，擅龍舟
（中）三星堆盲人巫師所戴面具
（下）椰胡

生命一樣。因為，產生「地水腔」的相隨條件、尤其演出場已隨風而逝——瞽師群體一去不返；即興演出不存；下如茶寮上如「響局」的花筵演出場合不再有；隨瞽師一言一呼便眉飛色舞之街頭看客已經走入了歷史。[5]今日開眼之人若再效瞽師之扭曲面容或西關口音，不過是「地水腔」一種遙遠的迴響而已，可供懷想，但畢竟再不是那回事了。

這裏還須特別提到拍和。

南音的拍和主樂器椰胡最與粵人聲情合拍。椰胡琴筒用半個椰殼製成，前口蒙桐木板，背面開小孔為音窗。椰胡發音共鳴體採用天然的較大的椰殼，大大增加了音量，定弦與高胡定弦相差八度，使椰胡的音色更加低沉、渾厚，跟廣東人的語言發音平和隨意、性格溫和水乳交融，相得益彰。

但是，椰胡樂師之於瞽師一如京劇名伶之於琴師，彼此是聲氣互通互補的。昔日著名瞽師杜煥必以名家何臣拍和，他的拍和與一般粵曲伴奏顯著有別，以其追摹粵人喃喃自語之聲口妙肖得神（聽杜煥南音《爛大鼓》即知），其與瞽師之「說唱」互生共存，乃水乳交融之物，一榮俱榮，確是「地水味」之重要組成部份。但是，這種拍和法也隨「說唱」之不存而相偕永逝，一損俱損。

　　總上而言，我以為，作為一個現代的演藝欣賞者或表演者，與其追摹種種難以復刻複製之「地水味」，不如取其可供借鑑之處，轉入對當下不同演出場合之南音演出和欣賞作出探討和創新；也只有這樣，傳統才是活的，可以長久和我們同在。

3. 抒情初說

　　在瞽師南音當中，如上所言，「說唱」是其主要特色之一。說，略帶粵音原本就有的樂調，近現實近俗為多；唱，則大大離開人的自然語調，藝術加工成分重。我們特別留意到，有幾個早期瞽師南音名家都多唱少說或不說，易言之，加工成分甚重。本書殿後部份重點申述「抒情南音」亦自此而生。今先分題言之。

3.1　揚州腔

　　早期傳唱於珠三角一帶勾欄畫舫中的南音，少說多唱，又吸取揚州幫妓女南詞班之長，唱詞典雅。南音研究專家梁培熾以為，南音瞽師鍾德（1860－1929），即由此源流而獨創揚州腔，曲調悠揚跌宕。鍾德幼失父母，入豪商

（上）瞽師鍾德
（中）鍾德唱片
（下）陳鑑二十世紀五十年代在廣州演出

孔氏家園為瞽僮，主人飭之拜名瞽師北山門下。孔家常設
文酒宴遊，高會賓客，鍾德亦參與其盛，其歌藝大得座上
客稱許，名士輩乃各為鍾德撰寫南音曲詞，所取材者皆《紅
樓夢》故事，文采紛陳。鍾德所傳錄音有《晴雯別院》和
《祭瀟湘》二曲，由已故粵劇研究者黎鍵所藏。黎鍵說鍾
德「所唱俱為假嗓，與一般『地水南音』應用平腔真嗓不
同⋯⋯發音清銳，腔取婉轉」，[6]「亦稱『拋舟腔』」。[7]鍾
有再傳弟子盛獻三，盛傳唐健垣。陳卓瑩分析揚州腔的唱
法特色是經常以「士」音作輔助而滑到「合」音去作主音，
避免用「乙」音。例如在《祭瀟湘》中的「含淚攜壺」的
「淚」字、「傍花隨柳」的「傍」、「隨」二字。一些陽平聲
的字應唱「合」音的也用滑音裝飾，先從「士」音開始滑
到「合」音，如「翠竹蒼松」的「松」字、「殘花滿徑」的
「殘」字等都同字音的本音相差甚大，從而增加某種婉約的
效果。由於文辭離口語漸遠，鍾德南音皆只唱不「說」。如
此有意識地追求藝術形式的渾成，說明南音藝人在以樂娛
人之外，別有審美的追求，也是鍾德異於其他瞽師以南音
娛人的一大特色。

3.2　平腔南音

以陳鑑（1892－1973）為代表的一種南音流派。陳鑑使用兩指彈箏法，在取音上甚具特色。其板面從粵謳中的旋律素材變化而出，別具一格。在梅花腔的全句長拖腔的過門中，變化出與一般拋舟腔不同的唱法；其樂句似唱似白，短促的停頓較多，欲斷還連，行腔旋律的起音和落音另闢蹊徑。由此可見，南音之音樂本體確是藝人們在「故事」之外另尋出頭的大路。他所唱的曲目，如《閔子騫御車》、《周氏反嫁》等，都在人所熟知的「故事」之外，運用聲調、語氣、節奏的變化，把各種人物刻劃得惟妙惟肖，把南音的藝術本體發揮得淋漓盡致。

3.3　師娘腔南音

根據蔡源莉《中國曲藝史》所言，清代婦女是可以從事曲藝的，但僅限盲女，蘇州和上海彈詞場上都有她們的聲影。在廣東，清同治年間已有師娘（瞽姬）唱粵曲，所謂「八大曲」[8]便是她們經常演出的曲目，其唱全用官話。所謂師娘腔，據民初報人陳鐵兒的見解，[9]粵曲原有四種唱法，即班味、八音班（只唱不做）、音樂社（清唱，牽極長聲線，類如後來的女伶）、瞽姬。

在此，我們岔開一筆，特別要提到香港老報人黃燕清（1891－1974）在其《香港掌故》一書中所憶述的香港茶樓演藝史，從中可以鳥瞰到由龍舟始發的廣東曲藝演變史全圖。他說，香港茶樓演藝有三個階段。第一階段（估計約在 1900 年以後，因為 1898 年香港解除了宵禁，各類藝人才可大量自穗來港謀生）：

> （以前）香港茶樓是沒有夜市的；現在已大不同了。換而言之，不是飲夜茶，而是「聽嘢」了。…… 在初期是聘請唱龍舟的 …… 唱龍舟的，胸懸小鑼、鼓各一，自唱自鼓。…… 三多茶樓從大良聘請一位名歌人「龍舟松」，擅唱《三國演義》的《古城會》和《趙子龍百萬軍中藏阿斗》……龍舟松祇有一副動人面目，慷慨激昂的歌喉，還有一對小鑼、小鼓 …… 所以這間茶樓，晚晚頂攏，開唱之前，座無虛席。

到得第二階段（當是 1910 年前後）：

> （由於香港）其它茶樓……自問龍舟歌者，

沒有勝過松叔，不如別開生面，另聘瞽師，因瞽師彈箏（粵人叫做拉箏），還有椰胡伴奏；龍舟雖好聽，祇是一種歌喉，沒有轉腔，若瞽師便不同了，能作種種歌音，如南音、板眼、粵謳，甚而班本，也件件皆能。……一般顧曲周郎，因龍舟聽到膩了，自然偏愛新刺激，往聽「盲公」。

　　……諸瞽師中，有名「德」的（按：即鍾德），這時他年（紀）已不小了……「德師」翩翩風度，涵義性成，真有爐火純青的時候。他擅唱《紅樓夢》，如《黛玉葬花》、《焚稿》，更擅長自打洋琴，唱《瀟湘琴怨》一曲，這是南音，纏綿悱惻，如怨如慕，當着細雨絲絲，寒風瑟瑟，夜闌人靜，德叔如果打洋琴，唱《瀟湘琴怨》，令人聞之，飄飄然真有萬念俱灰之感……還記得童子無知的時候，打聽得德叔唱《瀟湘琴怨》那一晚，必央請長者，攜往茶樓聽聽，當時實不懂唱甚麼歌詞，但愛聽他柔靡的歌喉，時已隔數十年，德叔的裊裊餘音，仍是縈迴腦海。

第三階段，當是上世紀二三十年代之間。

師娘唱曲，一几兩椅

今日歌壇的先河，演唱瞽姬便是……瞽師唱的是南音、板眼、粵謳，班本是不常唱的，有等簡直不唱的，但師娘簡直是唱班本，南音和粵謳，間或一唱，板眼認為過俗，完全不唱了。當時從廣州發掘一幫人材而來，著名的有桂妹、馥蘭等，分庭抗禮，各擁有聽眾，另聘大八音班幹員，全副音樂，到場拍和，凡十餘人……所唱的全套劇本，由開鑼以至煞科，一套到尾……師娘的唱工，是腔口渾圓，板路純熟，更能以一人唱出不同的角式，這是師娘獨有的本領。瞽師……怎能比上拍和師娘的樂員這麼多，滿坐台前，如演大戲，聽者精神為之振奮，唱者也是英雄氣概了。瞽姬學有師承，研究有素，法口腔調，務求認真。瞽姬唱曲，弦索過序多，口白少，甚而純然不用口白，班中人所唱過序少，口白多，所以聽眾們樂於領受。

（上）民初廣州人習俗「嘆茶」
（下）燕燕的唱片《斷腸碑》

　　香港這段曲壇史與在廣州所發生的幾在同期或稍後，以見當時「省港澳」雖分治而在文化上幾為一體。按當時廣州有專門收養盲女教以曲藝的機構名「綺蘭堂」。1918年小市街的茗珍樓、梯雲東路蕢衣街的正南樓、帶河路順母橋的順昌樓、寶華路的初一樓開始請盲妹唱曲。但同年，亦有第一個出現在茶樓唱曲的開眼人林燕玉。她是一位從良的「琵琶仔」（琵琶仔是指賣藝不賣身的妓女）。據 youtube 上一段昔日廣州茶樓東主後人口述資料，當時許多廣州人家都是吃罷晚飯就習慣上茶樓聽歌。到 1923年，省城歌壇已有三十處之多。同前理由，廣東人一般喜新厭舊，瞽姬師娘雖好，但畢竟目盲無甚表情，開眼女伶正式登場乃必然之理。在市場誘因下，有些家庭困難的父母紛紛送女兒學唱曲藝以求兩餐溫飽。在廣州，民國九年（1920），郭湘文（平喉）、燕燕（平喉）[10]、佩珊（小武喉）等一大批年青貌美的開眼歌伶進入歌壇，因着自己的條件，她們慢慢地改師娘之坐唱為站唱，又逐漸累積「八大曲」以外的本身特有的曲目（單支曲），如燕燕的《斷腸碑》、大喉唱家熊飛影的《岳武穆班師》、子喉唱家張瓊仙的《情鵑罵玉》等等，最終以多樣化的「表演法」把瞽姬逐漸排擠出茶樓。最後退出歌壇的失明藝人是一位能唱

（上）民初歌壇上的女伶
（下）民初歌姬

（上）梁以忠
（下）張瓊仙

三喉的桂妹，在十八甫北嘉禾茶室以她的首本曲目《雞鳴
狗盜》結束了盲妹歌壇獻藝的歷史，時維 1927 年初夏。在
香港，黃燕清則指出女伶時期是以武彝仙館的出現為標誌
（按：該茶樓老闆是順德人梁澄川，亦設如意茶樓歌壇，時
在 1923 年間）。

> 武彝仙館，崛起在上環大馬路之中……主人
> （梁以忠）本來是個音樂家，所結識弦歌之士不
> 少……擁有第一流的歌伶，真是一時無兩，如花
> 旦喉之張瓊仙、生喉之燕燕、平喉之小明星、大
> 喉之熊飛影……各人有各人的知音……如愛聽張

瓊仙的子喉，她的鐘點是 9 時至 10 時，她的擁護者，8 時必定集合，一曲清歌，洋洋灑灑，鐘點已完，歌者翩然而去，她們的擁護者，都隨之下台。

筆者所以詳引上述種種記述，是為了廓明以下事實：

（1）如前所說，師娘唱粵曲其時甚早，是自順治以來已有的傳統，其先以官話唱班本、大八音為主，故桂妹師娘能唱班本亦唱全本南音。盲藝人早以粵語唱龍舟、粵謳和南音，其以粵語將粵曲中之官話淡化乃是極其自然之事。以魯金先生所見，與鍾德同期的瞽姬蓮好（活動期約在 1906－1915 年）所唱粵曲《吳王憶真》已有不少段落以平喉、粵語唱出，比伶人朱次伯要早得多。同理，盲藝人從粵曲中取養份以滋潤南音亦自然不過。特別是師娘，以其不唱龍舟或較俗的板眼，又早已習熟旋律極其宛轉輕曼的粵謳，故在唱腔上尤多創發。黎鍵在其《香港粵劇敘論》中曾總結說：「師娘常與上層階級過從，遂習尚文雅，談吐溫文，復得『玩家』處處指點，整飭歌腔，遂開唱曲講究的一派」[11]。黎鍵又指出：與唱龍舟、南音等重故事情節不同，師娘「重人物歌腔細緻的感情流露與腔口的運轉」[12]。老樂人潘賢達之子

（上）民初陳塘名妓白玫瑰
（中）民初南塘妓女華仔
（下）二十世紀三十年代塘西最紅的姊妹花美麗紅、美麗麗

潘朝棟曾向筆者言，其母聲姬雙棲室主，原是民初省城名傳遐邇之「大轎師娘」（出唱定要坐轎以顯矜貴）。潘朝棟曾出示其母所唱名曲《小青弔影》之錄音，細聽之下覺其取調極高，聲情極柔亦極輕，果與陳鐵兒所述的「牽極長聲線」的音樂社玩家腔為近。由是而知師娘因其表演場合和受眾之不同，其表演法之焦點在「唱」[13]，求雅求潔，同鍾德聲師一脈，與「說唱」類的聲師求俗求嚎頭引客大大不同。

（2）港穗兩地歌壇軌跡，若以時間比較，第一期為唱龍舟，為時最短，第二時期為聲師唱南音，為時較長，但最長久的是唱師娘。師娘的出現無論從其唱腔、配器、演出場合等等方面都直接或間接催生了其後璀璨數十年的女伶時代，所謂「家家戶戶食完飯上茶樓聽曲」乃成羊城一景。但所謂女伶，根據魯金所述，起碼在香港，其初全是妓女或退役的妓女。其著者有 1906-1915 年間的蓮好和六妹；稍後之飛影、佩珊、燕燕均與石塘咀妓寨有千絲萬縷之關係（昔日妓女必要學唱曲，[14] 多由八音班師傅所教）。張月兒是第一個妓女業外從事歌壇的賣藝者，張瓊仙、小明星等名家乃稍後出現。粵劇研究者魯金曾說，妓女對推動粵曲演唱有很大的貢獻，此乃中肯之論。

（3）由師娘而女伶，其發展縱軸的歷程不會比粵劇

短；其軌跡可說和粵劇成腔成派之路平行。粵曲演唱者多為歌姬，隨樂師指導而唱，為求異於戲台班本曲，遂多自度曲，唱法、過序、配器甚至拍和均自成一派，不會模仿伶人唱法，乃通稱女伶腔。即使在所謂「無腔不薛」的粵劇三、四十年代，女伶四大天王之腔亦自成一國一軍，有獨立獨行之風格。師娘、女伶面對的只是筵席曲壇，觀眾不過數十人，故其唱曲重腔之宛轉，而非如戲棚之重達遠。此外，大量專業或業餘音樂家介入曲壇（如呂文成、梁以忠等），亦使粵曲本體由簡樸逐漸演變成色彩斑斕，凸顯其非戲台的特性。

（4）師娘女伶，相隨相混，我中有你，你中有我。南音中的師娘腔與女伶粵曲板腔的趨向整飭密不可分。從今日仍流傳有極罕見的女伶對唱南音（張月兒與張瓊仙對唱《嘆五更》）便知其中互動的消息。南音之始，由揚州彈詞和本地土歌相混而生，繼而被引入戲班，遂把北音雜陳，觀眾但見「個紅個綠，個出個入」，而不明其所唱的本地班腔調分解出缺口；但反過來說，由使用本地語音而甩開手腳迅猛發展的粵劇粵曲唱腔流派（由八音以至音樂社的唱口）亦反作用於南音。

（5）師娘、女伶原以唱八音或班本為主，南音只「偶

或一唱」。所謂「師娘腔南音」當是師娘被擠出歌壇後，以再無大樂隊拍和，遂效瞽師以孤弦寡索掙扎於茶寮街頭賣唱南音而生。但因為其原唱班本，積習既深，故多粵曲腔口影跡。因此，無妨把「師娘腔南音」定義為「以粵曲唱腔整飭之女性南音」。這樣既合情理，亦於事實不乖。在現代，我們可從吳詠梅之初為女伶後唱南音、廣州平腔南音傳人陳麗英原是粵曲演唱家變而為南音專家等事例中清晰地看到這種流變的再現。

（6）我們又觀察到，即在着重腔口運轉的師娘之中，如人們所熟知的潤心師娘唱南音每取低調沉鬱（近西樂 C 或降 B），而雙棲室主則高腔宛轉（近 D 或 E 調）。同是師娘，但派生出種種風格之不同，與演出場所之異大有關係，例如：若像潤心、銀嬌等一類師娘由最上等之茶樓降而至茶寮街頭留連說唱，便難耐高調子，改以低音運腔，既從容亦倍得滄桑之致；但如雙棲室主之高調曼聲，是其仍可出入文酒之會，而為座上玩家雅人如潘賢達輩所擊節珍賞。由此而知，所謂「地水南音」既含瞽師、師娘；即瞽師、師娘之中，亦因時代變遷而有柔雅風流與滄桑砥礪諸種腔口之別，未可一概而論。但總的說，師娘或女伶以其雅潔細膩的唱法唱南音，遂開出「師娘腔南音」這個分

支，對日後南音之向純曲藝一途的發展有前導作用。亦因為這一點，2009 年，筆者起草文件交澳門博物館向北京申報將吳詠梅作為「師娘腔南音」傳人列入國家非遺清單，並於 2012 年獲得批准通過。

　　上述種種複雜的變遷圖景說明，南音由「變」而生，亦因「變」而得以持續發展到今天。作為一個有生命的優秀曲種，南音在保持自己獨特性的同時從未固化，它和廣府文化的包容性、多元性是同步同根的。

注釋：

❶ 所謂「班味」，意涵頗駁雜。但此處所指，當為日後泛指的「戲班」，指舞台演出之味道。

❷ 據梁儼然所記，廣東木魚書以西關最盛行（《城西舊事》，p.148，北京：作家出版社，2001）。木魚、南音唱法幾可互通，唱南音而彰其地道，謂其出自西關之源自然不過。西關人好曲藝之風一直綿延及於粵劇，特別是西關上層女性，即所謂「西關小姐」，以群相看戲捧角為樂；三十年代薛覺先在廣州當紅之日而遭仇家追殺，相傳保護其全身而退至上海的正是其中一個群體「西關十姊妹」。

❸ 陳鐵兒著，黃兆漢、曾影靖編訂《細說粵劇——陳鐵兒粵劇論文書信集》，p.19，香港：光明圖書公司，1992。

❹ 薛若鄰主編《中國巫儺面具藝術》，p.83，南昌：江西美術出版社，1996。

❺ 美國匹茲堡大學榮鴻曾教授於 1974－1975 年為杜煥錄音，自言「深信演唱和錄音的場所必須是杜煥所熟悉的環境。包括聽眾、氣氛等，這樣才使他能充分地表現真正的藝術水準，忠於南音的原貌」。故他選擇和杜煥重回碩果僅存的上環水坑口富隆茶樓作現場演唱錄音，「娛樂茶客」。由此而反證某一藝術之存實與諸多因素有關。皮之不存，毛將焉附？對此中人杜煥尚且如是，何況今日開眼之我們！

❻ 黎鍵《粵調‧樂與曲》，p.96，香港：懿津出版企劃公司，2007。

❼ 黎鍵《粵調‧樂與曲》，p.94。按這裏說的「拋舟腔」原是一種風格的泛指。現傳南音已將其轉化為一種具體的曲式，兩義並不完全相同。現在南音的「拋舟腔」，用於乙反樂段。通常是出現在下平聲句子（即第四句），先唱半句，然後拉一個高腔，經過三次伴奏樂句後，再在低音區重唱這半句，然後再按普通唱法唱完下半句，結束前亦可選擇再拉短（常用）、中、長腔。

❽ 八大曲指《六郎罪子》、《百里奚會妻》、《棄楚歸漢》、《附薦何文秀》、《雪中賢》、《魯智深出家》、《辨才釋妖》、《黛玉葬花》。

❾ 陳鐵兒著，黃兆漢、曾影靖編訂《細說粵劇——陳鐵兒粵劇論文書信集》，p.237，香港：光明圖書公司，1992。

❿ 據魯金《粵曲歌壇話滄桑》，燕燕是香港早期（二十世紀二十年代）歌伶，出身石塘咀歌姬，後來在如意歌壇唱了一曲《斷腸碑》而成名，並曾出唱片，《斷腸碑》是三十年代最流行的歌曲之一，因有「平喉大王」之稱，是當年最出色的歌伶之一。

⓫ 黎鍵著，湛黎淑貞編《香港粵劇敘論》，p.276。香港：三聯書店（香

港）有限公司，2010。

⓬ 黎鍵《粵調‧樂與曲》，p.123。

⓭ 筆者 2012 年曾訪問著名曲家梁素琴（其父梁以忠，曲壇巨擘；其母張瓊仙，著名女伶；其夫潘朝碩，師娘雙棲室主之子），她談到台上唱曲時，便強調應集中在「唱」，原語是：「叫你唱嘢啫，冇叫你郁來郁去！」於此可見昔日歌壇之風。當然，這是大體而言，女伶實際演出的風格每因競爭之需各展其能，如「鬼馬歌后」張月兒便獨標一幟以諧趣為勝，其徒關楚梅進一步「加大舞台動作幅度，臉部表情更誇張」（曲壇前輩蔡衍棻語），乃可視之為現今舞台唱曲形式的濫觴。

⓮ 此外，根據香港著名報人王季友（筆名宋玉，1910－1979）所著小說《塘西金粉》所描述，二十世紀三十年代香港石塘咀的妓女多以曲藝在妓寨或到俱樂部出局款客，唱八音或小曲。

離靜躁不

任手

膝板撃筆

清和与

撥阮沙喉

歌哳柳

音色解惑

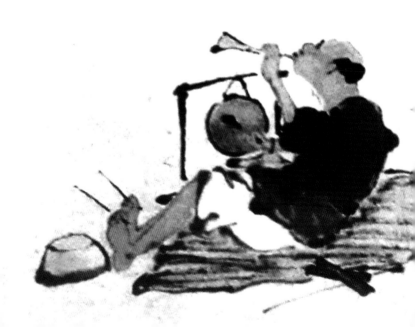

　　在一般西化的中國人當中，不難發現有一種對中國歌唱音色的誤解和認知障礙；尤其對發聲低沉、發音位置低的粵語，乃有以為是「天下最難聽的語音之一」者[1]。其實，流傳中國各地的各種戲曲，並沒有如同西方歌劇那樣，有標準一致的「美聲」。相反，中國戲曲的生旦淨末丑各有其音色特質，觀眾聽聲辨角，沒有惟一的「美」的標準音色可言。不僅如此，在樂器，八音之分乃在材質如金、石、木、革等種種之不同。再如古琴琴面必出以鬆軟的梧桐木，琴底又必以至硬如紫檀、梓木等製造。中國人對樂音的寬容度極大，無可無不可。音樂有雅俗之分，但無涇渭之別，陽春白雪和下里巴人各有得着。娛人藝己，乃是如魚飲水之事。台灣音樂學者林谷芳以為，在這種音樂語境下，中國音樂乃「無聲不可入樂」，甚至「雜音」。至雅如古琴，摩弦聲不以為礙；俗如京劇，淨角「炸音」、老生「雲遮月」音皆可為美。在我們嶺南曲藝，文雅高士可激賞如鍾德般的「一曲揚州幾轉喉」的嫵媚，但喑啞音色之師娘鳳影（原陳塘歌姬，後往港石塘咀妓寨「搭燈」做唱腳）、低沉腔口之師娘潤心亦為市塵所賞。香港粵劇藝人麥炳榮（1915－1984）因帶病在美國走埠演戲而嗓敗終生，但他由之變出之「荳沙喉」卻以嘶啞剛陽為戲迷所激

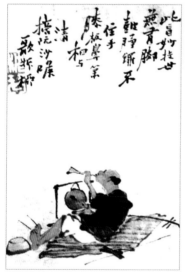

（上）麥炳榮
（中）著名古琴家成公亮的琴
（下）蘇六朋畫讚盲人

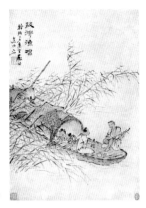

蘇六朋《荻灣漁唱》

賞。而早在清代，順德畫家蘇六朋便熱情洋溢地畫過一個身兼六技的盲藝人，他在畫上題詩云：「此盲妙技世無有，腳鼓膀鑼不住手。膝板鼻簫和與清，摘阮沙喉歌折柳。」「沙喉」而歌「折柳」宛轉惜別之辭，在蘇六朋耳中乃是圓融可賞的。

中國人之對音色，還別自有某種情結，即以為每種音樂都有其最適合的場域，所謂「江上琵琶」透明清越、「峽谷聞笛」繚繞尋曲、「暮鼓晨鐘」發人深省等等；風雨街頭、渡口江干，則喑啞之聲自為必爾之選。蘇六朋所畫的另一幅《荻灣漁唱》，畫中漁人一持拍板、一弄三弦，而畫外之音亦可想而知絕非秀美朗潤。

林谷芳還以為：中國音樂之音色不僅作為基底元素以提供曲調等發揮，其本身也是一意義圓滿具足之單位元，由音色可以讀到人格特質和心理狀態乃至整體人格，呈現深度的音樂思維及生命情境。

這種隱然別具一格、卻又滲透一切的音色觀有深刻的文化根源在。著名學者金克木指出：「中國人的多數向來是不識字或者識字很少的或者識字而不大讀書的。他們的心態的大量表現就是長期的往往帶地域性和集團性的風俗習慣行為或簡稱民俗。」例如總在不幸中尋自樂、苦困中尋自解，不求天不求地，「君子以自強不息」等等。這種民俗心態必然樂求圓融不偏執，因而也積澱成為對所有人都起作用的隱性秩序和意義。像戲曲曲藝這類歷來不入大雅之堂的文化，其音色觀之所以深具圓融包容之義，它既是如李杜之詩這類有文的文化的倒影，反過來說，說它是有文化的基礎可能更正確。

我們還可以聚焦於區域文化這一角度深入探討嶺南歌樂這一特色的由來。

學者馮明祥以為，粵人是古越人的後裔，粵語是古越語和中州古音融合的產物，粵語粵歌由古代南越文化同中原文化融合而生。在這個過程中，粵語粵歌內部也因地緣、人口遷徙等分出粵海粵歌、五邑粵歌、粵西南、粵西北、桂南等五個色彩區。粵海粵歌這區包括珠三角及沿海、西江兩岸、邕江兩岸等，講粵語、唱粵曲、聽粵曲、玩粵樂。這一帶民歌品種很多，但主要的大量的是鹹水

歌，骨幹音仍為混有「楚商」調式的「越徵」色彩的五聲音階，這種五聲音階由兩個完全相同的三音組 sol la do 和 re mi sol 構成，用它們行腔作歌具有典型的古越風味和獨特的陽剛色彩（按：此外，南音乙反調乃在原本陽剛的徵調式加入乙、反兩音，乃詠嘆得如泣如訴，扣人心扉）。他說，從總的來看，廣府民歌不像東北民歌那樣火爆熱烈，也不像有親緣關係的江南小調那樣嫵媚纖巧。廣府民歌的特點是平白如話、平心靜語、平和心態、平實抒發，欣賞南音之類粵俗民歌不徒然只是聆聽「聲音」，而更在於識別出「聲音」中都留有先民遷徙途中的深刻記憶，又添加有嶺南越地青山碧水、魚躍稻香所帶來的清新感受。[2]

一如《廣東新語》中所言，嶺南民歌「辭必極其豔」、「情必極其至」，粵人心路影跡的體現盡可覓於南音之中。參照上述從歷史的、文化的、區域的種種視野重新認識粵音粵歌，便能解除「美聲」的困惑，知曉低沉甚至喑啞的音色自有民俗真諦，乃能真正融入、進入南音的世界。

注釋：

❶ 多年前，在香港一個歌唱藝術研討班上，一個本身為廣東人的大學教師作如是說。此為筆者親耳聽得。

❷ 馮明祥《越歌：嶺南本土歌樂文化論》，p.128、p.182，廣州：廣東人民出版社，2006。

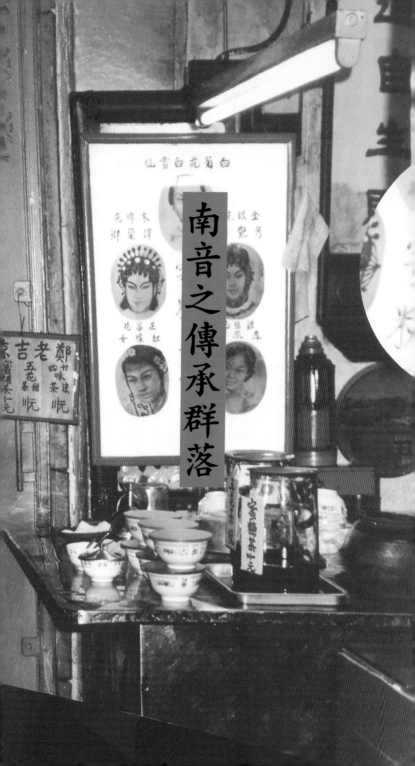

南音非只「地水南音」，但昔日卻確實以瞽師南音為
最普及通俗的一系，傳承人也最多。在鍾德之前或稍後有
北山、二妹、盲就、桂妹、鳳嬋、盲雄、盲水等等，近今
著名的分別略舉如下。

1. 杜煥

杜煥（1910－1979），十三歲在廣州跟隨名師學唱南
音，以一心三用，左手操拍板、右手彈箏、口中歌唱之絕
技為人津津樂道。一九五六年，香港電台增設南音節目，
邀請杜煥在播音室現場演出南音，由何臣操椰琴或吹洞簫
拍和，節目維持到七十年代初才停止。杜煥傳世十六首南
音歌曲，部份經由中文大學輯錄成唱片《訴衷情》。據唐健
垣言，杜煥腹中積有一百來部說唱本子，但演唱又重即興

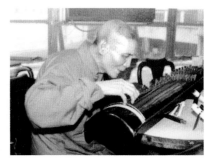

杜煥

發揮，善和聽客互動，跳脫精靈（粵人謂之「生鬼」），故亦最有聽眾緣，聲名數十年不墮。

2. 劉就、黃德森

　　澳門一直有南音流傳，重要的南音傳人杜煥、劉就、銀嬌、黃德森、招錦成等都在澳門生活演出過。據報人呂大呂在二十世紀七十年代所記，名伶白駒榮自言解放前在澳門演戲之餘，例必在酒店開一間房，把他極為折服的那位瞽師請到，一唱就通宵達旦，他在旁便細細欣賞和觀摩，從中學得許多地水南音的要訣。劉就生卒年不詳，他常在澳門居住演唱，後赴港，留傳代表作有《大鬧梅知府》等。其唱溫文細膩，明顯有鍾德的痕跡。黃德森 ¹ 長住澳門，是杜煥的老朋友。黃原在里巷間賣唱，但澳門在二十世紀五十年代初成立綠村電台後，即延請黃德森長期演唱南音故事。黃德森聲音蒼涼沉厚，演唱通俗，娓娓道來，盡得「説」之精華。可以説，澳門人以電台廣播、涼茶店聽播的方式出色地在民間傳承了南音這種文化傳統。當日綠村電台演唱都是現場直播，並沒有演唱的錄音留下。直至 2009 年，與黃曾為同事的旅美澳門資深電台諧趣劇播音人梁送風回

（上左）白駒榮 1960 年攝於澳門
（上右）澳門清平直街的涼茶店
（下）右起第一人是黃德森

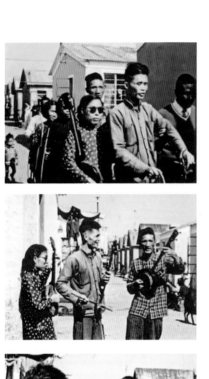

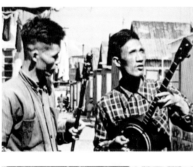

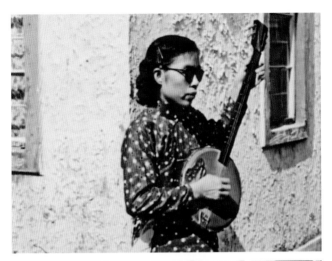

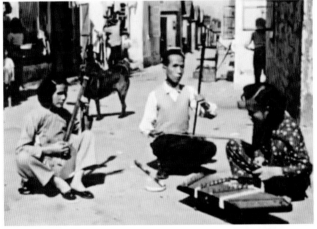

五、六十年代澳門盲人樂師沿街賣唱圖（翻拍自 youtube 一紀錄片）

澳，筆者夤緣訪其居所，從其私人積存之數百盒舊日錄音帶中找出招錦成（後多在香港活動）的龍舟演唱和七分鐘黃德森的現場南音錄音，其中包括一段乙反一段流水，說唱的是戰國廉頗的故事。此段錄音後轉送給澳門博物館以作為申報地水南音為本地區非物質文化遺產的支持檔之一（本地區的地水南音亦由筆者起草文件交澳門博物館呈報北京，於 2011 年成功登入國家非物質文化遺產清單）。在澳門，五十年代亦長期存在一群賣藝街頭茶座的盲人，在 youtube 流播的紀錄片中便可以見到這一小族群的珍貴影跡。

注釋：

❶ 坊間南音著作多誤將黃德森為王德森，筆者後向其女兒求證，確認其姓黃。

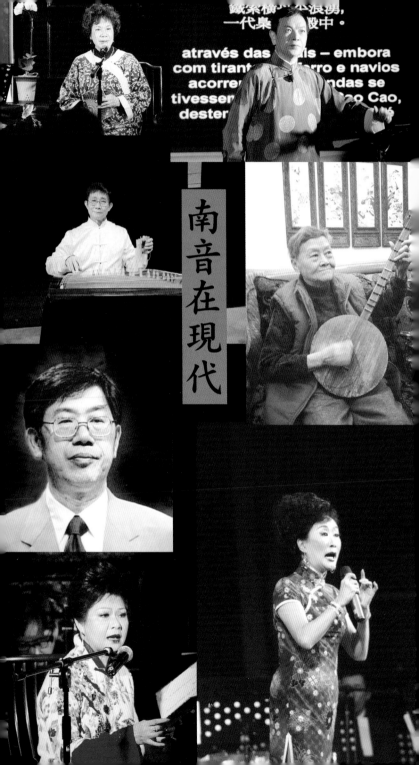

南音在現代

através das ~~~~is – embora
com tirant~~~~~arro e navios
acorre~~~~~~~ndas se
tivesse~~~~~~~~o Cao,
deste~~~~~~

　　南音，不論其為街頭說唱或在文酒會上之雅調，都曾經和木魚、龍舟、粵謳等原生態的廣東曲藝品種一道，傳遍嶺南。但隨着開眼女伶在民初逐步代替了表現力稍遜的師娘，由專業女伶所開創的各種粵曲變革百彩紛呈，女伶四大天王小明星、徐柳仙、張月兒、張慧芳的影響力不只在省港澳，即滬上眾粵語電台亦爭相競播。粵劇舞台上許多紅伶亦不諱言乃先從女伶取經，如新馬師曾常往曲壇聽小明星、紅線女獨愛張月兒等。女伶期可稱之為粵曲的鼎盛期。相形之下，較原始樸素的木魚、龍舟已逐步沉寂，粵謳甚至已經消失。但是，南音卻自有其傳奇之旅。

　　盲眼南音藝人至二十世紀四、五十年代因眾多娛樂媒介的興盛而息微，不過偶有街頭賣唱而已。但「故事」仍是粵人的至愛。適逢五十年代初港澳電台均需有單人講故事的節目（廣播劇尚未有），廣州的李我、澳門的梁送風便成為此中代表人物；說唱故事的南音亦因之絕處逢生。杜煥在香港電台，劉就、黃德森在澳門綠村電台，均獲邀演唱《隋唐演義》之類長篇南音，且延續廣播達十數年之久。當然，南音之由街頭賣藝到電台說唱，正反意味都有：一方面是南音「復活」，並以前所未有的廣泛形式傳播；但在某種意義上，亦可認其是全球化「正在爭奪那些僅屬其

本土文化佔據的地帶」[1]——在這種憑大氣電波、錄音演播的演唱條件下，恰如日本著名的劇場導演鈴木忠志所指出的，傳統演藝由動物能轉到非動物能（擴音機及無線電波傳播等），生動的現場表情被嚴重弱化了。

確實，「說唱南音」之在電台廣播不過是它的涅槃之舞。隨着社會逐步西化，歐西流行曲盛行，而新生的多人廣播劇節目開始喧傳人口，紅極一時的李我「天空小說」戛然而止，說唱南音廣播亦在二十世紀六十年代初先後在港澳停播。可以說，由那時起，那種以盲人即興說唱故事方式存在的「地水南音」，便成為一去不返的絕唱。

但是，也恰恰在這個生死存亡的時刻，南音迸發出強大的生命力。它固然和粵曲一般做出了某種「現代化」的回應，例如走上現代舞台、由坐唱改為站唱、配以小型樂隊拍和等等；但它比粵曲更勝一籌的是，一些粵曲品種如「跳舞粵曲」無論從節奏、旋律、配器、加入和聲或合唱等等都可以說是一定程度地「西方化」了，但南音始終沒有改變其原生態的音樂形態，它「使用了」現代科技而不是相反「被使用」；它的音樂主體並沒有在「現代化」中矮化或變成某種西方音樂的附庸。相比於粵曲，南音是更為「小眾」的藝術。演者乃是業餘或半職業的，既然不是

靠此謀生，他們反可致力於把南音本體中潛藏的音樂美充分發揮出來。這些業餘或半職業藝人略舉如下。

1. 陳麗英（廣州）

陳麗英，1941 年出生於番禺沙灣的曲藝世家，祖父陳鑑是馳名曲壇的一代宗師。陳麗英原是廣東曲藝團粵曲演員，但從二十世紀六十年代起開始整理平腔南音曲目和唱法。她在保留原有平腔南音唱法的基礎上，探索出一套以真假聲結合的唱法，把子喉明亮的音色滲進純樸蒼涼的平腔南音，形成別具特色的個人風格。

2. 唐健垣（香港）

唐健垣是香港中文大學語言學（甲骨文）碩士、美國康州威士連大學民族音樂學博士。曾任教於香港中文大學、美國康州威士連大學、密芝根大學，1984－1992 年受聘為香港演藝學院中樂系系主任。他曾向王粵生、陳皮、李庸、徐柳仙等名家習粵曲；亦曾向杜煥及盛獻三等習南音。說唐健垣為南音功臣之一並不為過。自 1979 年杜煥瞽

（上）陳麗英 2009 年來澳門春草堂演唱南音
（下）杜煥醫師傳人唐健垣博士在演奏南音

張國鴻

師去世後，唐健垣無間斷公開演出南音數百場，包括被邀或自資在會堂、公園演出，又在電台主持南音賞析節目，成績斐然。2012 年 6 月，他更在香港中樂團原創大型史詩舞劇《遷界》中作特邀的南音演唱。唐健垣演唱南音，承傳了昔日瞽師「口唱、左手拍板、右手彈箏」之三合一絕藝，除了缺乏即興，可以說是現代最接近當日「地水南音」原貌的表演形式。尤為奇妙的是，今日活躍於港澳、或成為獨當一面的南音唱家們無一例外均是二十世紀八十年代唐健垣組建的南音團隊中人，例如甘明超（主唱）、張國鴻椰胡、區均祥洞簫、吳詠梅秦琴、唐健垣箏，這是一個非常值得研究的文化現象。唐健垣對南音的最大貢獻還在於普及教育。他曾多次舉辦專題講座，將南音的音樂及行腔方法普及。由於他具有專門的音樂學背景，聽眾的種種疑問無不在他笑談之下一一理清。

3. 甘明超（香港）

甘明超約出生於上世紀二十年代，以高齡在數年前才離世。他曾隨名伶馮鏡華學藝，後來隨譚惜萍鑽研曲藝。以揚州腔為代表的雅詞南音原已歸於平淡，但卻奇跡般隔代重現於甘明超身上。他唱南音在取音處上承「地水南音」之低沉線口，但卻擺脫了以往瞽師因為兼顧彈箏、拍板、演唱，運腔都比較簡單的不足。他直取雅詞南音之源頭，專注於演唱，句句有腔，轉彎抹角處講究典雅含蓄，盡量避免俗言俚語。他成功演繹過原由粵曲名家鍾雲山首唱之粵曲《吟盡楚江秋》（由唐健垣將之改編為全篇南音交付其演唱）、《微之憶薛濤》等。從 1993 年起，他便和唐健垣每週星期日上午於唐氏琴曲藝苑演唱南音二小時以娛知音。

4. 文千歲、梁漢威、阮兆輝

文千歲、梁漢威、阮兆輝三人皆為戲伶，表演性更強、腔口和旋律更精緻，他們都分別出版了多種南音唱片。南音之在今日多元文化背景下爭得引人注目的一席位，他們功不可沒。

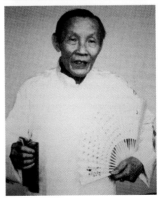

（上）梁漢威 2009 年在澳門春
草堂演唱南音
（中）吳詠梅
（下）甘明超

5. 吳詠梅

　　吳詠梅（1924-2014），土生土長的澳門女子，七歲便是歌伶，十歲（1934）就在澳門以首演《郎歸晚》一曲名馳港澳（澳門陳陸平撰曲，曲中譜子《流水行雲》為粵樂名家邵鐵鴻所創作）。她不僅是當日澳門劉就聲師、銀嬌師娘家中的常客，有時也延請他們回家獻唱。日夜熏陶之下，毋需拜師之禮，銀嬌那一脈幽雅的師娘腔南音便度入吳詠梅心中，在那裏封存、發酵、釀造。1941 年，吳詠梅嫁為人婦後告別藝壇，移居香港。1969 年吳重出江湖，除在香港以樂師為業外，對澳門的曲藝仍然非常熱心。她不僅是澳門南音名家區均祥晉身香港樂壇的引路人，亦每週自費回澳，為她有份創建的澳門祥樂曲藝社作義務拍和。吳詠梅之南音，可說是柔雅的一路。她演唱南音《嘆五更》，以毫無做作、似有若無的幾聲輕嘆和低迴自艾、柔而又柔的聲音游移入聽者的肺腑。那正如劉鶚在《老殘遊記》小說第二回中對唱者王小玉的形容：「聲音初不甚大，只覺入耳有說不出的妙境：五臟六腑裏，像熨斗熨過，無一處不伏貼……」，聽者「三萬六千個毛孔，像吃了人參果，無一個毛孔不暢快」。梅豔芳在《胭脂扣》中唱的南音固然

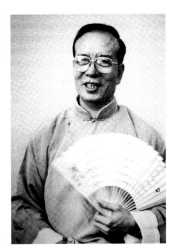

區均祥

難得，但和吳詠梅相比畢竟是兩回事了！那非關乎歌藝，只是南音的幽微要眇非唱時代曲中人所知而已。再聽吳詠梅唱「二更明月上窗紗，虛度韶光兩鬢華，相思淚濕紅羅帕，伊人秋水冷兼葭」，「窗紗」的「紗」字如捶床輕嘆，「伊人」轉乙反更哀比撫心，姜白石詞所謂「想環佩月夜歸來，化作此花幽獨」，境界恰與此默然相撫。吳詠梅無疑是典雅的師娘腔南音的傳人。

6. 區均祥（澳門）

　　區均祥，澳門人，出生於 1945 年。天生弱視，七歲就跟著名的劉就瞽師學習音樂。區均祥雖因為眼患而無法讀書，但他對中西樂器如二胡、嗩吶、小提琴甚至薩克斯風兼通。二十世紀八十年代，他以吹洞簫為主，和吳詠梅（秦

琴）一起追隨唐健垣在香港各種場所演唱南音，後來則由樂而唱，以其沉雄滄桑的南音馳名。區均祥已出版的唱片計有《南音精選》（與甘明超合作）、《客途秋恨》、《大鬧梅知府》、《浪子回頭》等。一個音樂發燒友這樣描述他聽區均祥唱片的感受：「歌者區均祥在音場中出現時，歌聲質感之強烈給人有血有肉之感……聽過了區均祥的演唱後，才發現世上竟有如此蒼涼的男聲，不禁令我心頭一凜！其用情之深，深不可測！」另一個説：「現代人的生活節奏急促，除了缺錢之外，亦缺乏耐性，區均祥的專輯共收錄了三首南音，最長的是《客途秋恨》，長達二十三分五十一秒，最短的一首《雙星恨》亦要十八分零一秒！……在漫長的十多二十分鐘裏，就聽着區均祥一人娓娓地訴説着別人的故事。老人家的演唱既不賣弄亦不煽情，只是説到傷心處，仍禁不住在別人的故事裏流着自己的眼淚，令人不勝唏噓！」區均祥的演唱不同於杜煥的跳脱生動，也不同於傳統説唱中述説他人故事的那種「疏離」感覺。區均祥的特色在其把本人半世紀以來沉浸在戲班曲壇的滄桑經歷深深地貫注到他的南音中。他的南音唱片《長恨歌》淒涼咽斷，至傷情處歌不成聲，使人如坐時光隧道回到當日唐明皇雨夜聞鈴，淒酸欲絕的現場。那深沉渾厚的低音如泣

（上）周剛
（下）楊焯光

如訴，令人從歌聲中聽到唱者背後有令人怦然心跳的真情在！區均祥唱南音，確是「話如歌」，其跳攞字[2]每每有一種不經意的音樂旋律，幽幽的潛進人們的耳根。

7. 周剛（澳門）

周剛出生於二十世紀三十年代，原是業餘唱家和粵曲撰曲家。早在 1991 年，他就以其創作的南音《長生殿》參加廣州文聯等舉辦的歌謠體粵曲演唱。《長生殿》一曲情詞俱妙，交付區均祥演唱後流行粵港澳，是少見的南音佳作。周剛亦時有撰寫文章、開設網頁、舉辦演唱會以推廣南音和粵曲，是名副其實的南音活動家。

8. 楊焯光（澳門）

楊焯光是資深澳門粵曲唱家，於南音浸淫甚久，2011年以一曲《男燒衣》灌錄唱片，行家評為甚得白駒榮之神韻。

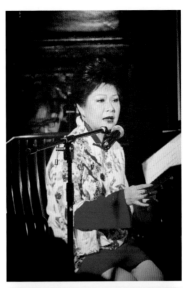

（上）杜瑞華 2009 年在春草堂演唱南音
（下）潘玉霞在演唱中

9. 杜瑞華（澳門）

杜瑞華是資深澳門粵曲唱家，先後追隨過南音名家陳麗英和吳詠梅研習，曾和區均祥合作演唱《霸王別虞姬》，2011 年又以《孤飛雁》一曲灌錄唱片，得典雅溫文之旨。

10. 潘玉霞（澳門）

潘玉霞是著名的女平喉唱家，有豐富的舞台演出經驗和藝術悟性。她的嗓音絕少雌音，具有女平喉少見的低沉渾厚，在造腔和煉字方面則求斯文典雅。演唱南音名曲《吟盡楚江秋》是她的新嘗試。一般唱名曲多亦步亦趨，但由於她在長年的粵曲演唱中早已積累了自己的唱腔心得，因此，在參考原唱鍾志強和甘明超的基礎上乃有藝術的再出發。她既自行度腔，又和樂師在配器、旋律方面作出多種探索。香港南音名家唐健垣先生曾對其細心指導，字字審聽，務求造出完美的效果。

11. 周淑儀（台灣）

周淑儀為周剛之女。她原是澳門人，婚後移居台灣。她在青少年時曾長期追隨吳詠梅學藝，近年酷嗜南音，並即將有南音專集問世。

注釋：

❶ J·吉爾鮑特《全球化中「世界音樂」的「本土性」》，見論文集《音樂人類學的視界》，p.61，上海：上海音樂學院出版社，2010。

❷「跳攞字」，粵曲行話，謂入板前的襯字襯文。

南音在現代 如何是可能的

新舞將有武劇，

武生靚次伯，向在大上海為香播聲威之戲，新舞

雄赳赳，氣昂昂，坪拔長劍而虹長，使台斧錢而虎乳，以劇團所點演者，多為文靜軟派趣，良以任劍輝擅于文靜者，靚次伯行

特雅不好耳，故彼靜戲，非其不能，下觀者真如見古勇士，次伯絕少演文戲，而歐陽儉擅紅也，務部遂乃改其作風，秋恨）一劇之夜，跌落台下，原西白

白駒榮

眼盲心未盲

者由港來演演出（客途秋恨）一劇之夜，跌落台下，原西白

小生王白駒榮最演出（客途安

後台梅浴的 陳皮出

從前廣州女班的文武生陳皮梅她此長大毛中遮遮捲捲

陳皮梅本身就是一個女性怎樣去應付吧。演出的一定時候敢怎用毛巾擦前的手法胎作把上體全部裸後台的觀眾千萬起來，拿起了一條為大然風景。

陳皮梅果然實大。演出的一定時候敢怎用毛巾擦前的手法先演出。薛覺先是男子，裸之上身簡直不傷牌胃。可定是陳皮梅去裸上體，不知從那里去洗澡。薛覺先是過去，更有些跟上後台去看邊的春色。雄壯是陳皮梅大弄了大家一番劉華清出海的落暮月

近白氏目疾未癒，忽影家國，但不忘時間他有時仙唱工音心未盲人也。

揚演劇無此意外生首徒，傚戲都定傚港演劇無此意外生，因香港之舞台大場，與門之舞台之挂，多之故也。白氏素來把握住口步演她演出「女人王」其中一幕是出浴，蓋乃是一把口暮仿得維肖維妙，護繚與腔板台步演舉普，俱有特長，最劇中人的身份是個另扮女裝的皇帝，般白的質香，然走出台口，為了追求一個女子，人色授蹤與這出海的落暮月

之成床其文，以說她是陸賢先，誕何止三文，大驚小怪觀眾吹起口哨，一變目失明，白氏在

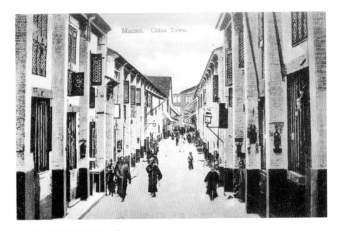

1900 年的澳門福隆新街

　　文藝表現人類的內在生活，此說無多異議。但時移世易，古老的南音在今日之社會如何是可能的？這是個必須回答的問題。

　　上世紀六十年代之前的南音以瞽師的「說唱南音」為主流。或說或唱，其比重依時空之不同而變化。例如，在福隆新街妓寨之飛箋響局或會多「唱」些，賣唱街頭以招童婭可能就「說」多一點。說，也不徒是「說」故事，盲藝人在「說」之一途也是創新不絕的。如老輩香港人黃燕清在其《香港掌故》一書中憶述，民初由廣州來港茶樓演出者有盲公貴者，可作種種男女老少乃至禽畜之音，動作古怪，唱情滑稽，一曲歌詞，觀眾哄堂大笑數十次，是大笑彈。但總的說，說唱南音包括曾風行一時的「時事南音」，乃至被富人召入內室演唱的「淫曲」如《陳二叔》等多是娛樂功能、社會教化功能的體現。有詩為證：南音好

手杜煥五十年代初寄住在澳門醫師黃德森家中，他在其日後的長篇自傳南音中唱道，當日出入花街不過「助人地風流」而已。真是一針見血之論。當然，曲藝既有豐富的娛樂功能，亦有審美功能；兩者之間並非楚河漢界。在某種情境下，它們是可以相互轉化的：一曲「霸王別虞姬」，聽眾由娛樂之得從而有切入歷史時空之想；聽「梁山伯」而有感同身受之痛；這都是一種美感。但是，南音本身的美感，尤其是形式美感，前此因社會所需的偏頗（一如粵劇之重神功戲娛神或「睇戲睇全套」之以情節而非藝術娛眾），一直未有被全面地、自覺地開發出來也是事實。

當時光踏進上世紀六、七十年代，最逼肖「現實」之西方影音娛樂由漸盛而大盛，在電影人麥嘉口中，從來以「故事」為強的粵劇已經再「無資格」（手段不及電影之強）講故事。粵劇由娛樂業中心敗退為一隅之選，更何況單憑一口之技的「說唱南音」！

但事實並非全然是可預料的。

南音原生態的獨特旋律本身是廣府人文化、歷史的積澱。離開「故事」的南音如何可以獨存？舞蹈學者資華筠在評論《雲南映象》這一成功作品時特別指出，「原生態」固是木之本，水之源 —— 為民眾及藝術家所共享；但若

僅以「原生態舞蹈」為宣傳「賣點」便不高明，因為它抹煞了舞蹈家提高其文化藝術價值的努力。南音一同此例。在強勢西方音樂文化的侵襲下，南音在現代演藝家的努力下，尋回其曾有的多唱少說，甚至不說只唱的狀態（民初南音狀元鍾德的《祭瀟湘》，由始至終不「說」，《客途秋恨》、《嘆五更》又何曾「說」）。只唱不說，凸顯了南音旋律本身在敘說廣府人情感特質方面蝕骨勾魂的本事，那和用毛筆的才是中國人是一樣的道理。這可以說是現代南音藝人從「文化源頭」找到的珍貴資源。

但是，要豐富情感渲染，必然要對「唱」的形式美作多重斟酌。「故事」這一「土坯」不得不進一步淡化──現代人更要感受的是歷久常新的「情」，而非一去不返的「事」。由是，出現了某種我稱之為南音「再出發」的現象，即藝術家的個性化創造。其標誌是香港曲藝家譚惜萍要求其弟子甘明超要唱「美」的南音，即抒情的南音。它和七、八十年代粵曲經過重整（以粵伶陳小漢、梁漢威等人的一系列作品為標誌）而重新走進省港澳中老年人群，乃至「中興」的現象是同步同構的。

南音，如前所分析，原就擁有把粵人心中言之不盡、說也難傳的情感發揮表現的基因；而在下文所述的抒情南

音中，它確然是把這種「形式」的美進一步發揮得淋漓盡致。美國符號學家蘇珊·朗格說，藝術中的「善」，是要看藝術形式能否將人們內在情感系統「明晰地呈現出來」。抒情南音正是這樣一個「明晰」的好例。

事實上，在粵曲歌壇興旺的上世紀三四十年代，這種變遷的萌芽已出現了。歌伶小明星（1912－1942）用心從瞽師鍾德在 1926 年灌錄的《祭瀟湘》中學習到唱南音的技巧，其成名曲《癡雲》便有大段「揚州腔」的南音。為了適應大城市民眾的趨新趣味，她並不簡單重複原來「地水南音」的古樸風格，而是自出機杼，很多時滲入梆、黃腔口，以旋律雅致多姿取勝。在《癡雲》中，「看燈人異去年容」的「年」字造腔、「話係一雙蝴蝶殢芳叢」的乙反低迴，都可以說是把鍾德的細膩溫文處用粵曲腔口再洗煉一番，而更具穿透力。甚而可以說，小明星南音的旋律形態可以作為後來鑑別「抒情南音」的標準器[1]。李少芳（1920－1998）是小明星弟子，其南音也另有創造，如《孔雀東南飛》中的乙反南音「婦道無虧」句，便創新地以「上乙反上合」為骨幹音，又在節奏上、旋法上變出新意[2]。二十世紀二十年代，編劇家黃少拔將《客途秋恨》一曲改編成粵劇[3]，粵劇小生王白駒榮即以演此劇中之繆蓮仙一角而喧傳

（上）小明星
（下）李少芳

人口。但二十多年後（1946），他也正因帶着眼病在澳門
平安戲院演此劇時跌落台下受傷，從此失明不能上舞台，
更一度失意流落在茶樓以賣唱為生。正因為有過這樣的日
子，他才有機會更深刻地體會、整理、灌錄南音名曲《客
途秋恨》。藝人不幸南音幸。如果我們仔細品聽他唱的那句
「虧我思嬌情緒度日如年」的那個「日」字，那粵音特有的
中入聲，那溫文熨貼的行韻，分明就是一派「西關大少」
的逸致，是藝術家將方言和粵劇小生聲音藝術、人物角色

白駒榮在澳門跌落舞台之報道

性格綜合而出的昇華。經他研磨之後，他唱的《客途秋恨》成為範本，其藝術水準就不是原來一般以娛樂功能為主的瞽師所能有。可以毫不誇張地說，是白駒榮以其豐富的粵曲演唱經驗和功力為南音之最終走向藝術化的昇華方向起了奠基性的作用。

沿着這種以整飭歌腔、迂曲旋繞的方向發展，便獨立地成就了一群專以演繹這種風格和演唱單支南音的曲藝人。從某種意義上說，他們乃是別樹一幟的「女伶腔」和「師娘腔」。他們集中地取「南音」的「唱」的部份予以昇華變革，把原生態南音旋律中最能表現嶺南人風采、味道的部份結合粵曲法口、旋律予以突出和強化，成為別樹一幟的南音，我姑且名之為「抒情南音」。其區別於戲曲舞

台上成為專腔的「戲台南音」者，一在整篇皆南音、非一小截的搭配；二在格式完整，首尾俱全；三專在抒情，非故事，意在藝人而非娛人。「抒情南音」的標誌性人物甘明超自言：「我唱南音的特色是句句有腔……以往瞽師又要彈箏、又要拍板、還要演唱，兼顧不了那麼多東西，所以運腔都比較簡單……南音較通俗，較多俚語，我則喜歡典雅，但典雅得來，聽眾要聽得明白。」甘明超又憶述老師譚惜萍指導他的話：「你（唱南音）最要緊是加一些腔，在轉彎抹角處多點講究……會很美。」不要小看「會很美」這句話，在我看來，這便是「抒情南音」和前面所說的以娛樂功能為主的「說唱南音」的分水嶺。「助興」是瞽師杜煥的出發點，「美」是曲藝家譚惜萍及其弟子甘明超自覺追求的境界。固然，兩者之間有如太極兩儀之互動互滲，沒有截然壁分的界限；但由於出發點的不同，必然會催生不同風格或表演側重點的形成。抒情南音由於要和樂隊和合而再非打板、彈箏、口唱聚於一身，故在旋律、過序等編排上更重配合而非即興；即使在至輕微處，如乙反南音低下句收腔用長腔還是短腔，也細緻地做出「影頭」示意給樂隊以增強互動——要走長腔，則例必出腔尺反尺．上尺乙上尺，行短腔，便以士合仮．伬合乙合低腔以出，樂

隊遂觸機而和。這些都可以說是粵曲和抒情南音互動的影跡之一。抒情南音的立足點既是美的創造,由此便催生出各種藝術風格,例如甘明超的儒雅從容,吳詠梅的幽深柔婉,區均祥的蒼涼沉鬱,唐健垣的書卷儒雅,阮兆輝的跳脫生動,陳麗英的流轉圓潤等等。這是此前南音所未有的盛況。

由這種審美角度再出發,便可以重構南音的傳播史。

若我們回頭重聽鍾德所傳錄音,中有《晴雯別院》和《哭瀟湘》二曲,原由已故粵劇研究者黎鍵所藏,現已上傳網絡。試聽其中名曲《祭瀟湘》開首幾句:「含淚攜壺呼皓月,傍花斜柳出深閨。行行到了瀟湘館,翠竹蒼松雨色迷。」不僅文詞是充分「寫意」和「抒情」的,最重要的是其唱法和用嗓全部使用柔雅的小嗓,大類昆曲小生的唱法,或即是當日省城盛行昆班的餘緒?其佳處即在柔雅的文意得到合適的聲音載體。其次,他非常著重腔音的跌宕,如在第一句「含淚攜壺呼皓月」的「呼」字和第二句「傍花斜柳出深閨」句末「出深閨」的「出」字至「深」字都是聲音高飆的;更明顯的是那句「正係離恨有天」的「天」字,原來是「六」音卻提高到「生」音才滑到「六」音。他的拖腔亦長,字句中未盡之意往往在腔音中「隨意」盤

旋，「寫意」之心曲盡無遺，那恰恰又是中國上層文化中最為稱許的。由此而論，「揚州腔」南音還不只是在文詞如何典雅方面上接風騷，而是其「敘述」和表現方式是「典雅」的。可以說，鍾德所唱並不單純提供「娛樂」，而另有突出的美感的意義在。

再聽杜煥的「地水南音」。

《霸王別虞姬》中的「龍泉一劍斷喉咽，一跤蹟在塵埃地。項王一見膽肝離，百顆明珠拋落水。千重嬌媚眼前低，忍不住那腮邊淚。竟然低卻丈夫眉。」其聲其辭也處處有着英雄失路，壯婉雙存的微妙心靈與感覺。若由此而聯想偏愛從中國詩的「意象」結構汲取靈感的美國大詩人艾茲拉‧龐德的代表作《地鐵車站》：「人群中這些臉龐的隱現，濕漉漉的黑色枝條上的許多花瓣」，比喻與所修飾的意象直接連在一起，中間省去聯接詞 —— 花瓣像美麗的臉龐一樣，給人美的享受；然而，由於花瓣處於陰暗的地方，得不到陽光的照耀，因此顯得時明時暗，襯托出地鐵站的氛圍，給人一種神秘感，與「隱現的臉龐」給人同樣的感覺，由是產生一種特殊的「意象迭加」和張力效果。細味《霸王別虞姬》的聲情和文詞，不也同樣在一煞那時間裏呈現出某種理智和情感的複合糾結？

　　假如説抒情為主的南音在八九十年前鍾德的揚州腔之後幾成絕響，而敘事娛賓為主的「説唱南音」又曾經在半世紀以來佔了絕對的上風，那麼，現在是鐘擺往回撥的時候——抒情性質、追求某種結構圓滿感和美感的南音已經成為創作、演唱或欣賞南音的主流美典[4]。

　　當然，以上所言，是便於分析的一種界説。應該説，南音本身自有強大的生命力，説唱南音、抒情南音都是它存在的形態之一。當日杜煥所云「助人地風流」的耳目之娛固不妨作歷史遺音看，而作為抒情藝術的南音也就不必以重尋「地水味」、「原生態」為唯一的路向。事實上，當日那種唱與聽的環境已經不復存在了。今日創作或欣賞抒情南音的理想境界也許可以用台灣高友工教授所定義的中國詩歌抒情美典作參考座標，即應該具有以下兩個特徵：

　　（1）給人一種完美自足的美感經驗；

　　（2）予人一種對生命意義的領悟，甚至徹悟。

　　先説完美自足的美感經驗。

　　南音與南詞班[5]的最大區別處，是前者以粵語演唱，後者雖然已扎根羊城，但仍是吳儂軟語之揚州彈詞。南音唱詞並非獨立地按音樂旋律填寫，粵語字聲才是南音旋律的基礎。南音形成之初正值粵劇由官話向粵方言的轉化

期，廣州歌妓在和南詞班的競爭中敏銳地觸覺到：方言美才是她們賴以謀生的基因。粵語方言，其音勢總是下行的居多，中沉柔和，其音韻的組成大多在「合士上尺」四個音階之間，樂器也是合尺定弦[6]。本腔南音（正線）與此相同。南音的旋律總是以「合」音為中心，其他音圍繞其上下進行，給人以循環運動和歸宿感；「乙反」調式只是作為一種對比的作用出現。及南音曲終之時，大多「合尺」重現。例如著名的《客途秋恨》，下卷為大段的乙反調式，但曲終「遠望樓台人影近，人影近，莫非相逢呢一位月下魂」又回到正線徵調式。換句話說，南音的形式（音樂色彩、旋法、音階、調式、調性等），無不浸潤着粵方言地區的自然的、人文的積澱，後來圈內外人所謂的「粵曲味」無不與此相關。學者貢華南在《味與味道》一書中指出：以「味」言藝術乃是中國文化一個鮮明特質。味，是一種感覺；而「感」，即由「咸」與「心」兩義合成。咸是五味之首，也是五味之本，它最易為大家接受，因而最具有普遍性、共同性的味道；加上「心」字成「感」，則表示其普遍性不只在人與物交合，還在人與心交合而及於恆遠。味作為一種感覺實指一身（不僅氣味）與萬物之交養反應。「粵曲味」首先不是粵曲旋律的事，而是唱詠粵曲者的身心與粵地人

鈴木忠志在指導演員

文風情、山川湖泊相交合反應相通的事。目光不能穿透交感變化而有味的世界，但「味」這種感覺卻可以潤澤、穿透萬物，通達萬物並將萬物帶到自身以化己，這就是傳統的「感通」。西方哲人康德稱味覺為「化學反應」，則「粵曲味」既自中國文化傳統而來，亦可以説是粵人之身與萬物相交會的「化學反應」，其所以一言難盡亦植根於此。

南音所傳或得以存者，歸根結底是一種原生的、無可代替的「粵語抒粵情」的美感經驗；不僅「美聲」唱法無以窺其門，他種本國曲藝如彈詞，甚而本地粵語流行曲，在箇中人耳裏亦不過隔靴搔癢而已。日本現代劇場大師鈴木忠志指出：近代日本有很多方面都是學習歐洲的，例如美術、小説等等，但只有身體無法從外地輸入，表演只能用日本人的身體。日本人都生活在榻榻米上，所以身體都很着重下半身，日語的重音都在結尾處。因此，鈴木劇場中的「日本人身體」是內縮的、也時刻與外界保持着一種

緊張的關係。他又說，人有三個「故鄉」，除了誕生的「故鄉」，以及人工作、結婚、生活的「故鄉」以外，第三個故鄉是「心裏的故鄉」、「藝術的故鄉」，那是最獨特隱密的、你心裏面的地方。在現代「人都是一樣的」、平的世界生活方式下，如何尋找自己心裏的故鄉是一個很重要的事。鈴木忠志從古老的能劇中找到了演員的身體和空間密不可分的存在方式和表演方式，他也把那個空間稱之為「神聖空間」，認為是演員身體的故鄉。我們若由此引申，不妨說，南音之重尋粵方言之美便是一趟重尋「心裏的故鄉」之旅。

在近一二百年西方音樂文化的洗禮下，人們在擴闊了眼界的同時似乎又對原生於自己體內的音樂本能視而不見、聽而不覺。其實，從文化體驗這一角度說，南音之及於我們顯然不會同於外省人、外國人。「音樂是世界性語言」這句話不大對，音樂不僅有國界而且有「省界」。文化的認同和歸宿正是我們從南音那裏找到的最珍貴的東西。南音的本體在曲調中。這種我們熟識的「中沉柔和」的音樂律動出於言詞又更勝於言詞；它能夠以言詞無法表述的方式喚醒我們身體內潛藏的音樂本能和感知音樂的能力，喚回我們久已疏離的「粵文化」的語境以及種種有關「粵人」的身體感覺；「粵音」迴蕩，讓我們找回種種埋沒在無情數

碼海洋中的本區時空的序化循環,重新擁抱那永不同於其他地區、例如藏區的雄偉威嚴的珠三角水鄉的溫柔連疊,從而對各種社會行為和自然界萌生新的「化學」體驗。

美是一個向着更高的提升和更加開放的過程。假使你有幸聽過吳詠梅教唱南音 —— 且說某回我在茶樓拿着筷子當鼓竹、瓷碗當木魚作伴,看她教一個閨秀唱家唱周剛先生按招子庸《粵謳》重編的《雁歸辭》,就那麼一句「忘形樂極不思歸」,她忍着咳嗽示範不下十次之多!她說:「『樂』」字有好多個音(她唱的是『乙乙反』),『極』字也有好多個音,要整到佢婉轉為止。『不思歸』三個字,你想『歸』字做低音小腔,就先要在『不』字做提示,唱低;若想在『歸』字做高音小腔,『不』字就先走低來提示,總要讓自己的腔帶着音樂走……」這一切全都是「技術」,是一整套打磨了一甲子以上、展示粵人內心生活給人看(聽)的「技術」!盈萬累億的各色輕重、粗幼,高低不同的工尺合士上日夜浸漬在吳詠梅的音樂世界裏,每個音符都自前一個音符流出,又為後一個音符增添色彩,圓滿自足,美不勝收。

次說「予人一種對生命意義的領悟,甚至徹悟」。

吳詠梅本身是唱家,但生活的逼迫讓她和區均祥在香

港樂壇打滾幾十年，直到二十世紀八十年代起香港南音推廣者唐健垣到處演出南音的時候，某種上天才知的緣份又讓他們一攜秦琴、一攫洞簫參加了這個南音組合，演出了不下數百場之多。區均祥比較早地顯現出唱南音的潛質，在九十年代中已為人所漸知；大器晚成的吳詠梅卻是直至四年前一個南音發佈會上因為客串唱一小段南音而令人眼前一亮，從此演唱不停。他們的故事恰如俄國女詩人茨維塔耶娃在她二十歲時曾對自己的創作所寫下的預言：

> 我的詩覆滿灰塵擺在書肆裏，
> 從前和現在都不曾有人問津！
> 我那像瓊漿玉液醉人的詩啊——
> 總有一天會交上好運。

　　茨維塔耶娃的名字被遺忘了三十多年後重新在其祖國響起，吳詠梅呢，也被時代足足遺忘了超過半世紀才被人知悉。不，確切點說，美的形成與到來總是一種不期而至，那是南音的他生之美和攫住南音美的今世之眼之間的一個奇妙相遇，是一對「有情人」終成眷屬的浪漫故事。如果某天有那麼十幾秒鐘，你因沉吟於吳詠梅的南音中

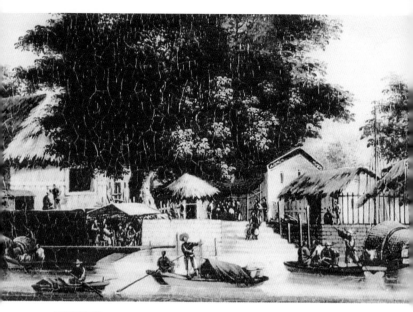

民初珠江渡口

的某一句某一音而失神,恭喜你,那便是極幸福的「相遇」——我們由此便進入一個熟悉、有親緣關係的自我感動的時空隧道,找回一種在瞬間發現美或為美所感動的能力。

聽吳詠梅和區均祥唱南音,不當是嶺南一隅的廣府人單相思的懷舊,更不是現代人投向昔日街邊巷口「師娘腔」、「盲公腔」的高傲一瞥。古希臘文化研究的著名學者赫麗生說,藝術與儀式同出一源,人們去教堂和上劇院是出於同一個動力。藝術表演的衝動就是扮演的衝動,是人類精神生活的需要,是一種對經驗的處理。人類正是在「扮演」和「被扮演」中才認識、瞭解到自己。借助吳詠梅的南音,可以為我們閉塞了的心靈重新打開一道神性的窗

戶。筆者曾把吳詠梅的《嘆五更》寄給北京中央戲劇學院的一位年青講師，她聽後說，很耐聽，「腔調裏有我最喜歡的『古早味』」。「古早味」，即是現代人久違了的神性驚奇，它是一種對「無限」的驚嘆——那就是神性。所謂神性，就是人對人自己認識到自己的最樸素的原型。喜馬拉雅山民面對奇偉冰川所「蹦」出來的驚奇（歌謠）便是這種神性的典型。彼山民對不理解的東西根本是「無言」，面對此一窘態，故詩之，歌之，舞之，一切表達都以強烈的熱情為之，因而讓這種詩性智慧的表現具有崇高的風格。[7]但隨着人們對他們所「不察」的世界的深入瞭解，原來千古如一的人世悲愴也就在我嶺南水網如織、市聲如醉的珠三角逐漸被揉成「南音」這樣不同於喜馬拉雅山地歌謠的幽美獨特的風格，即詩性智慧和神性的另一體。在吳詠梅，它便被表達為對「七月薇花落，雁去剩我遲」的永恆無奈發出種種「吳詠梅」式的問號和嘆息。

宇宙是通過人來思考的，曲藝家無疑是通過腔音來思考的。吳詠梅的曲，未必有多少崇高的目標，但藉着那猶如行草般飛舞的腔音，便引人得以作各種超越有限對象（例如曲詞）的聯覺、聯想，領略得那有形的物質形象（例如七月落薇花）背後那深不可測的無形奧秘或無限神性，這

吳詠梅獲博士銜

不就是給步入現代的粵人最珍貴、最貼心的一份賜予嗎？李義山有《月》詩：「過水穿樓觸處明，藏人帶樹遠含清。初生欲缺虛惆悵，未必圓時即有情。」吳詠梅的歌腔即是對「未必圓」的人生的思考，是對「滿」的一個必要的反撥和補充，是潛藏或游離於理性背後和以外的、莊子所謂「游」的境界，是生命本真狀態的回歸。我曾在她的第一張唱片曲中的序言中寫道：「請聽那句『好花自古開唔久』的『久』字，聲母始而輕觸而入，難得的是韻母，似無力而柔韌，似不着力而使人心頭一凜」，這便是「古早味」的具體而微，是一根脆弱而柔韌的蘆花在風中的顫抖和搖曳，骨子裏仍然是神性的吶喊！聽吳詠梅唱南音，何曾覺着是一種「表演」！你不過像是個偶然落在某一時空的拾音器，聽到了一個女人自言自語地訴說一個個她經歷過的刻骨銘心、又風過無痕的故事 —— 她原是唱給自己聽的，讓你「偷聽」到了，也喚醒了你。在這個消費主義的社會中，太

多「美」是假的、人為的，淪為交換、佔有的工具，吳詠梅的南音恰恰珍貴在它不為任何功利而存在，她就耽在那愛和交融的世界中流連忘返。那也不僅是音樂，還有真實的生活。有這麼一件事：她曾經大力幫助過一個青年藝人多年，但終於失和結局。問她是否後悔？她搖頭，答：「我愛才！」她以其存在向鄙俗氣說了一句漂亮結實、頑強而熠熠生光的話。《中庸》言：「誠者自成也，而道自道也。誠者物之終始，不誠無物。」古聖先賢的話在現代吳詠梅的身上得到了新鮮的體現，南音之美融入了一個新的載體。

吳詠梅一生清清白白，淡泊無求，但卻以對南音一以貫之的誠摯最終體驗得了南音之美，也同時完成了自己。這是個絕不容易達到，卻又觸而可及、撫而可親的境界。吳詠梅在 2013 年末獲得香港嶺南大學頒授榮譽文學博士，她在答謝辭中便說：「我只不過是一個寂寂無名，身世飄零的歌手和樂者，但我專注於我的事業和愛好，就是唱粵曲、唱南音和玩音樂。」美是簡單的。由善出發的美才屬於靈魂的維度，在那裏美的泉源與美的表現合一，人們由此窺到了生命昇華的光影。美，在吳詠梅的世界中就如人的心臟跳動聲音那樣，是自出生而有的「持續低音」。歌唱，即存在。

　　物質之求起早貪黑未必得，精神的愉悅一吟一詠而可至，這和在華麗的會堂中聽一曲西方交響樂也許截然不同，卻沉澱了一個廣東人永遠無法排遣的身世之思。香港詩人廖偉棠在聽了吳詠梅唱南音之後便有「澈悟」之感，寫了這樣一首詩：

聽得吳詠梅《嘆五更》

她微笑着碎步走過暗夜
她不笑，便滿堂驚起了
白髮。倚欄倚盡了空明
的岸際，搖櫓也搖盡了
小星閃爍的長風，她那
一臉的淡紅不是你的海
有人偏偏要在微浪上點
起夜火來。我錢夾裏藏
幾張零鈔買我的冷蒹葭，
不是一身殘雪來望枯山，
八十三年心猿閣放濁世，
未得二十三載未度之僧
掃那血榴花。夜啟輪渡

螺旋後顛覆了世界──
她枕邊籃有一枚荔枝果
安慰熄燈後黎明的殘破，
她入睡後，便是我千山
萬水的夢境，未解坎坷。

在今天這個數字化的、步伐急遽的時代靜靜地打開燈
火闌珊處的南音這本「書」，也便是南音和我們共有的「今
生」吧？

注釋：

❶ 延伸閱讀可參看黎田《粵曲名伶小明星》，p.39，廣州：廣東人民出版社，2006。

❷ 參見李少芳口述、王建勛記錄《李少芳粵曲從藝錄》，p.68，澳門：澳門出版社，1997。

❸ 正是由此劇開始，才引發出〈客途秋恨〉的兩個公案：一、誤以為繆蓮仙為撰詞者；二、出於演劇時與觀眾交流的需要，原詞起式「孤舟岑寂，晚涼天。斜倚蓬窗思悄然……」亦改為此後流行的「涼風有信，秋月無邊。思嬌情緒，度日如年……」。

❹ 台灣高友工教授提出的一個概念，指某一人群、族群甚至於某些個人對於藝術品的反映和評價，而這種評價往往或明或暗地顯示一些原則、典範。

❺ 所謂「南詞班」應該就是江南揚州彈詞的班。直到創作於上世紀四十年代的著名粵曲《落霞孤鶩》中，我們仍見到有「南詞豔句無心撰」的句子，可見當日「南詞班」之風行。

❻ 如果用北方語言和廣州白話相比，北方話「站過來」音調是「工工尺」，廣州話「企埋嚟」，音調是「上合合」，低上好幾度，柔和很多。見葉林《論廣東音樂》，p.111，廣州：廣州出版社，2008。

❼ 參見夏敏《喜馬拉雅山地歌謠與儀式》，p.77、p.184，哈爾濱：黑龍江人民出版社，2005。

抒情南音欣賞舉隅

　　曾有論者以為，南音許多作品，甚至如名曲《客途秋恨》，其内容多是風花雪月之類的有閑情緒，表現出一種宿命輪迴的消極頹廢，「沒有什麼社會內容」[1]；但也有從另一方面讚賞包括南音在內的粵俗民歌有文學價值者，如鄭振鐸讚清代民歌粵謳「好語如珠」，馬頭調「都是很漂亮的文字」[2]，陸侃如讚粵謳「刻骨情話，真是俯拾皆是」[3]；我嶺南著名學者冼玉清亦言：「初時以為這些俗文俚語，無甚可觀。後來讀到何惠群的《嘆五更》，才發覺它的藝術性很高。值得我們注意」，其「寫男女相思，極盡纏綿悱惻之能事……」。[4] 上述種種，言之成理，但其不足處都在囿於「文學」的視野，把南音粵謳這類民歌演藝只作案頭「文本」看；「看」而不「唱」或「聽」，也就未能顧及南音最核心的價值，即作為聲音藝術的本體價值。我以為，若聽南音，至少可再從以下三個方面切入以豐富我們的精神世界：

　　第一，就是欣賞書面文學，亦不僅止於文字一途。馳名國際的中國古典詩詞大家葉嘉瑩在談到韋莊詞的時候說：溫飛卿的詞打動我們的是他的 CODE ── 他的語碼；韋莊的詞打動我們的是他的 SYNTAX ── 他的句法、句式和他的口吻。韋莊的《菩薩蠻》「人人盡說江南好，遊人只

（上）葉嘉瑩 2007 年到澳門瓦舍曲藝會聽粵曲留影
（下）1961 年 6 月 19 日至 30 日，李向榮在香港石
塘咀金陵酒家今樂府曲壇演唱

合江南老」,不過直陳其事,但觀此二句之「盡說」、「只合」等字樣,是何等勁直激切。南音的語氣口吻盡多此類佳例。粵語抒粵情並非單打一的鄉情俚語,而是活潑多姿的。例如同一篇《客途秋恨》,在白駒榮,「虧我思嬌情緒,好似度日如年」,乃以精緻溫文的粵俗特有的中入聲輕輕玩(粵俗謂「撚」)出那個「日」字,無限憐惜,彷見西關少爺細把玉墜檀香扇低吟;在新馬師曾,那「秋月無邊」的「邊」字,初由輕唇音徐出韻腹,驀然便將韻尾升越到極清空的腦後音出,乃活如南宋詞人姜白石之詞「淮南皓月冷千山,冥冥歸去無人管」之冷峻;本澳唱家區均祥,他處理「秋月無邊」是以其極為滄桑沉雄之膛音盡吐出那個「無」字,令人忽而置身於「星垂平野闊,月湧大江流」之境。我們粵劇粵曲圈內所謂的「法口」,即是在一字一音中努力營造那雖是短暫一刻,但卻動人心肺的美的欲求和經驗,乃如吳詠梅所自言的「字字玲瓏」。由「法口」之在,便沉酣地流淌出百十年來珠三角耕夫田婦、販夫走卒心中的歷史世界和情感世界。種種隱密的情境,藉着那簡單至極的一箏一胡一板,抒發出嶺南人剛柔並重的一份悲憫,我們也由此而悟覺南音的旋律美和方言美、心靈美密不可分,是自我圓足的。恰如澳門以「豉味腔」名世的李向榮每在

粵語最多的陽平聲字處造腔一樣，他們都是要激發出一種使嶺南人情同手足地走到一起的品質和能力，是一種把我們世世代代的祖先的活動方式和經驗庫存在人腦中的遺傳痕跡、把值得掇拾的人類精神和命運的碎片盡力打撈出來和我們今人相見相親的努力。

第二，南音最為精妙的地方恰恰不是它的曲詞，而是它的聲音。二十世紀三、四十年代有許多所謂「時事南音」，其「社會內容」不可謂不豐富，乃無一首可流傳至今，其理由即在於南音這種形式是某種人類心靈情思的沉澱，它遠遠超乎某些一時一地的現實社會功能需要。把它作「武器」用一如明月落溝渠。唐朝詩人柳宗元有一首詩《江雪》：「千山鳥飛絕，萬徑人蹤滅；孤舟簑笠翁，獨釣寒江雪。」它的節奏、音韻、意象只是某種如莊子所謂「游」的人生或美學境界的綻開，倘責難它「不反映勞動人民的艱苦生活」等等不過是煮鶴焚琴之舉而已。南音，究其源乃是廣府人心靈的聲音。前文所述老輩香港人黃燕清在其《香港掌故》一書中所說：記得童子無知的時候，打聽得德叔（鍾德）自穗來港唱《瀟湘琴怨》那一晚，必央請長者，攜往茶樓聽聽，「當時實不懂唱什麼歌詞，但愛聽他柔靡的歌喉，時已隔數十年，德叔的裊裊餘音，仍是縈迴腦海」。

傅抱石畫「獨釣寒江雪」詩意

這一例子好就好在無意中說出了南音的秘密，即感情原來就在南音（包括歌者和旋律）的聲音結構本身，而不先是字或語詞本身的實際含義。語詞如海，欲渡意境的彼岸仍要靠「聲音」這個「舟」。字韻本身有相對獨立的價值。從美學上研究曲藝音韻就是要研究聲音與感情的內在關係，那是要相對獨立於語言的意義的。恰如當代美學家蘇珊‧朗格所指出的：「人的內心只有最為激烈的感覺才可能具有名字，例如『憤怒』、『憎恨』……有很多東西並沒有發展成為可以叫得出名字的『情緒』。它們像森林的燈光那樣變幻不定、互相交叉和重迭；形狀又在時時地分解着，所有這些交融為一體而不可分割的主觀現實就組成了我們稱之為『內在生活』的東西。」[5] 南音之魂即在「內心生活」。某次澳門的區均祥演唱南音《長生殿》，一個青年女記者就

五桂堂刊刻之《客途秋恨》書頁

說：「從區均祥的聲音中聽到一種心底中似曾相識、非常熟悉的東西，但又說不出！」南音便提供給了廣東人一種可視可觸可長久玩味的「內在生活」存在方式，讓他們那種說不出、叫不出名字的種種感情酣滿地存儲、宣洩出來。

　　粵歌之聲，來源於字音，依字行腔，是粵曲也是南音的規律；但若字不適腔，藝術家從全局出發，是常常會作出更易的。名篇南音《客途秋恨》，舊日五桂堂刊刻的版本其中有一句為「見佢聲色性情人可愛」，但今日普遍傳唱的版本則為醉經堂刊刻的「見佢聲色性情堪讚羨」，就文詞而言，意義都差不多，何以有改？熟知唱曲的人開口一唱便知：「愛」、「羨」皆去聲字，除了陰陽差異，「呼」完全不同。「愛」，閉口字；「羨」，開口呼，利去聲字質「分明哀遠道」之旨，「堪讚羨」唱來乃可如盤腸九曲，宛轉入杳，聲情互激，文字之外的「意」（「內在生活」）遂盡興地畫然而出。此類「聲口」皆南音藝人百十年來經驗所得，吳詠梅便常常自言「編曲」，即是將流行的曲本作上述的吟哦

測度，其情斷非以手提筆者可知。所以，方言可以完全聽不懂，但人們仍可以取其聲與情的音樂因素欣賞，就像古文字篆書，我們雖不識其意義，但仍能欣賞一樣。

南音是一種表演藝術，如何「表」（表演法），在藝人心裏是至吃緊的事。粵曲、南音都是以唱為主的，新馬師曾對徒弟曾慧説，「唱曲要九濁一清」，那除了是對什麼時候、什麼分量的「表」（所謂「清」）的考量，更隱有對「清」的刻骨追逐。新馬唱《胡不歸‧慰妻》，那句「天意茫茫」的破格高腔圈內人議論最多，在我看來，它恰恰不是如大多數人所一直批評的那樣是「違背」了薛覺先的原創，相反，是承薛而來，把「不忍之情」再逼進一步，以高八度的所謂「忟」腔[6]唱出「茫茫」二字，把文萍生埋於內心的憤懣更剔亮地呈露了出來！試想，「茫」字以「六」音收（也可説是「合」音的「對沖」唱法），陽平韻腳「茫」字便要唱成陰平聲的「杧」音，字音倒了，是原二黃設計下句陽平字以「合」音收、陰平以「尺」音收的一種破格；但在這種字音的倒錯中，「內容」（原字音字義）剛好就無聲無影地沒入於新的「形式」之中，而新的「形式」（以「六」音收）恰好讓新馬給原來意志低沉的「茫茫」一詞重新定義[7]，噴薄出非原劇本重點的新的「內容」，文萍生這個人

物乃由「閃光」而「閃燃」，豈止高了八度！它一如杜甫的「此身飲罷無歸處，獨立蒼茫自詠詩」(《樂遊園歌》)，都是一種「非我」之我的呈現。由是亦可知，粵劇、粵曲創作的秘密主要不在文詞內容，而是藝人找到最貼近本身領悟境界的「形式」的那一刻——用新馬的語言便是「清」的一刻——在那裏才能誕生出深不可測的「內容」！著名西方文藝批評家克萊夫·貝爾在《藝術》一書中說得好：「我所指的『有意味的形式』，正是以獨特方式來打動我們的各種排列、組合」。新馬之破格「安排」工尺合士上就是「獨特的」排列組合之一種。形式預示內容，我們由此再探南音之美便發覺其絕非只有專研案頭文字的學者所知的一面。

第三，若仔細分析南音的內容，不難發覺其盡是愁苦之音，卻又總追求圓融之結局。例如《男燒衣》，傷情之極，但最終亦以尋得相好之反高潮作結，隱然呼應唐朝詩人李商隱的詩，「此情可待成追憶，只是當時已惘然」，即把經歷過這種感情的時刻與回憶這種感情的時刻放在一起，強調這種感情（不論其為李商隱的真假莫辨之「愛情」抑或是恩客妓女似假還真之相思）已被真實地經歷過。對中國人來說，這種「體驗」雖有主觀省覺與否之分別，例如前者可用國學大師錢穆之言為代表，「你我人生無別者僅

在『空』的那一剎那，但亦永恆，由此而展開藝術人生」，那自然是自覺的追求超越；但下如妓客俗流，雖無什麼「超越」的省悟，而就其思維定向說，都是把自己的人生視如永恆變動中的流水一滴，惜而不執。那便是既真亦虛的「意」——只要個人能全然融入一抒情經驗中，那頃刻即深具意義，正如身為蝴蝶的快樂絕不遜於身為莊周的喜悅，人生唯審美那一刻是真的，破損的生命境界在此語境下可慰我們以抒情的喜樂。德國哲學家伽達默爾在其高齡的晚年這樣告訴世人：「使生活得以成功的事物，完全可能是困境，是被經驗的困境和被經驗的苦難。生活由此變得更為深刻，而釋放出來的能量也許會帶來某種認識，這種認識並不簡單膚淺地給人帶來快樂，它是一種拯救。」在這一點上，南音的抒情美典提供了另一語境下的好例。南音的演者聽者每以「寫入殘篇總斷腸」、「無聊且酌霞觴」（《儒林外史》）的閑暇的、娛樂心態參與其中，明瞭人生不過是時空流轉中的一處凸陷停駐之處而已。

　　法國現代思想家福柯曾經嚴苛地質詢：「在我們的社會中，藝術只與物體發生關聯，而不與個體或生命發生關聯……每一個體的生活難道不可以是一件藝術品嗎？」若我們由此去看南音藝人乃至女伶的影藝生命，則其曲固

藝，其人亦藝。小明星，其曲不外風月閑愁，但當其即將走到生命終點之時，乃黯然獨個兒對摯友陳卓瑩說：「我有命唱時，但人家怎樣對待我呢？到了人家看重我時，我卻沒有命唱了，唉！」由此情而返聽其「沒有什麼社會內容」的一聲一板，乃不期有一音入耳來，萬事離心去的「意」，那絕非文字曲詞之可得。2014 年 7 月以九十高齡離世的吳詠梅，少艾時曾在澳門國華戲院與小明星同場，夜夜場散後陪小明星返家。1966 年的「一二·三」紅色波濤[8]，曾經讓澳門眾多傳統音樂社為怕「落後」而噤聲。恰恰是吳詠梅，這個從上世紀四十年代起就對粵曲藝術癡迷的女子，以嬰兒一般率性澄淨的心靈，毅然在司打口的一條小巷中繼續「響鑼鼓」，陳少俠、羅豔紅這些停飛了的「黑鷹」[9]乃聞聲而至，局、的、撐一響，就這般延續了澳門民間文藝的命脈！此時驚豔，當日唏噓。[10]現在澳門曲藝社之數逾百間，可曾有人知曉這個已轉徙香港，曾經日夜抱着秦琴在大小戲班、樂府歌壇中找生活的吳詠梅，依然四十多年如一貫，每週自費回來澳門，為那永不止息的一局拍和？那麼，當你聽着她唱《嘆五更》那句「好花自古開唔久」的「久」字，那到底藝術是生命還是生命才是藝術？我想，嶺南「玩家」[11]之「玩」，可說讓吳詠梅發揚至踔厲自得之

（上）吳詠梅 14 歲時登台演霍小玉
（中）國華戲院舊址
（下）林風眠《彈琴仕女圖》

境了！吳詠梅有着一個「與生活較為脫離的心靈」，她，拄着雨傘當扶手，一壺開水是甘泉，多年獨來獨往於天地之間。某次我目睹她顫巍巍地上舞台，安然坐好，略整琴弦，準備為人拍和，那種淡雅的神態不啻便是一幅林風眠的《彈琴仕女圖》！一個藝術家，當她的心境從功利上升到自然的無功利的境界，某種美的脈動會在一舉手一投足中不經意地流出的。這個小孩般純真的吳詠梅，以其天籟般的南音告訴我們：只要把南音的藝術性充分地發掘出來，它就可以在我們的生活之中扮演一個積極的角色：南音會得是人們辛勞一日、奔波一輩之後適時獻上的一束素馨花！循着吳詠梅的歌音，我們着實地走過了桑基魚塘的一壟一畝，找到了我們和先輩「相連延續之感」（聯合國教科文組織「非遺」公告）。這正是南音的真正價值和屢折不亡的秘密所在。南音的腔線腔音亦是「畫」，按文索驥、對號入座的欣賞方式並不高明，現代人完全可以從另一語境下再走出一趟南音的傳奇之旅。

注釋：

❶ 梁培熾《南音與粵謳之研究》，p.29，廣州：廣東人民出版社，2012年3月。

❷ 鄭振鐸《中國俗文學史》，p.453、p.446，台北：台灣商務印書館，1999。

❸ 陸侃如、馮沅君《中國詩史》下卷，p.805，香港：古文書局，1968。

❹ 冼玉清《廣東文獻叢談》，p.82，香港：中華書局，1965。

❺ 蘇珊‧朗格著，滕守堯譯《藝術問題》，p.027，南京：南京出版社，2006。

❻「怴」，康熙字典引《廣韻》謂「心所不了也」。這個字在普通話中早已消失，但仍在廣州俗語中生存，表不忿之意；「怴」腔，香港娛樂媒體名記高梁説，這是當日梨園前輩對新馬這一腔格的「定義」。

❼ 程抱一非常強調詩人的特點就是給詞語「重新命名」，他以為「在每一個符號下，規約的含義從來不會完全抑制其他更深層的含義，這些深層含義隨時準備噴湧而出」。（《中國詩畫語言研究》）

❽ 在該年十二月三日，澳門當地居民和澳葡當局發生激烈衝突的事件。

❾ 黑鷹音樂社，是澳門歷史最悠久的粵曲社團之一。

❿ 以上舊聞由老玩家周剛對筆者説出。

⓫ 玩家，原是業餘粵曲拍和者的名稱，其源蓋出於二十世紀二三十年代廣州西關的唱局。

結語

南音，作為一種未受過西方音樂元素影響過的原生態地方歌謠，最能傳達出廣東珠三角居民的語言特質；它眾多出色的作品又反映出人性共有的無助困境和飄泊心緒。它的主要作品和主要傳人實際上見證並傳承了過去一、二百年來嶺南民眾對自己那種語音之美的癡迷和眷戀。

今日的澳門，已非昔日的「邊城」，社會環境日趨國際化。今日的澳門人，也面臨着種種前所未遇的挑戰和機遇。一位外國作家說過：一個人失去民族和歷史屬性，失去個性的全部特徵，他就變成了順從的奴隸、馴服的機器人。如果說，社會經濟需要「國際化」，那麼，澳門人就更需要一個識別其「身份」、能夠肯定我們的區域和文化身份認同、引領我們「回家」的東西。在實物，那可以是「歷史城區」；在非實物，「南音」可以是其中一個選項。

對於廣府人來說，南音的旋律因子原就天然地潛藏於其一思一談一嘆之中，但近代以來廣東尤其港澳地處西方強勢文化入口的前沿，浸染所及，許多人，尤其青年人便對這種原就可以直接感受到其樂其美的樂種感到陌生和疏離。這種現象是可以理解的。但是，恰如美學家成中英所言，快樂有的是直接給的，有的是間接的 —— 體現在你以為它給你快樂，實際上它卻沒有給你快樂的體驗中。啟發

我們思考也是一種快樂。一個要掌握美感的人，他首先要問自己有沒有自我的阻礙；而只有克服那種障礙，讓原先受到遮蔽的視閾綻開，按照另一番生活情調來體察，美才會在你面前「在」，從而顯示出一種實際的「力量」。一個與你前此的「我」不同的「非我」同時誕生，我們乃可在不知不覺間塑造、更新了我們自己。我曾經以此意填過一首小詞《鷓鴣天》，詞云：

> 長巷依稀又昔時。堯階日正競芳菲。晨鷗翼斂緣君早，滄海帆歸剩我遲。
>
> 墙影老，綠苔肥。蕭然回首水雲移。空階猶漾明光好，寂寂伊誰踏影隨？

我等凡人，聊寄過客於俗世，都需要某種「永恆」的東西慰藉自己。人人有此心，則成為心理積澱、集體潛意識。我們之能理解千載之上的唐詩：「不知江月待何人，但見長江送流水」，謎底豈不也在於此？

筆者（左）和吳詠梅、唐健垣出席 2013 年澳門藝術節鄭家大屋南音專場活動

附錄

1. 民俗小記

現代人之聽南音，除了形而上的遨遊，還可以有以下幾個具象的興趣點：

1.1 字音

例如《客途秋恨》中「度日如年」的「日」字、「嬌花若被」的「若」字、「避秦男女」的「秦」字、「災星魔障」的「魔」字，其音聲異於今人今日之處便可以當作激發情感或情緒的一種媒介或誘因，音調韻味由此成為感人的主要力量。

1.2 音樂旋律

平仄相和（平聲亦高下相和）的參差美，一如大珠小珠落玉盤。由黃德森 G 調地水南音的緩慢低沉，使人不覺迷入時空，如誦杜牧唐詩：「長空澹澹孤鳥沒，萬古消沉向

此中。」（《登樂遊原》）及聽到新馬師曾高取升 C 的曲藝南音，又令人感受到「冷之美」，如誦宋詞「淮南浩月冷千山，杳杳歸去無人管」。戲台南音如紅線女的《柴房自嘆》則可以體會廣東人的「怒」之美。

1.3 民俗碎錦

《男燒衣》，寫的是一個「恩客」對自縊死去的相好妓女的祭詞，其中頗有些反映清末粵省民俗的俚俗用語，隨着時代的變遷，今日多已不為人所識。例如：

第一句「聞得妹你話死咯」，直接摘自招子庸的粵謳名作《弔秋喜》，內容亦襲用原來弔祭妓女的情節，但更細膩，謂南音源自粵謳，這亦是一個證據吧？

「燒到胭脂和水粉，刨花兼軟揢」。「刨花」係舊日婦女以之為頭髮定型的一種土產植物製品，洗刷後有泡沫。「軟揢」，是一種牛角為柄，繫以豬鬃毛、長約吋半的掃，當日婦女梳好頭後即用此掃蘸刨花水把髮粘牢、定型。

「燒到芽蘭帶，與共繡花鞋」。什麼是「芽蘭帶」？本澳曲藝界前輩李銳祖說，就是紮腳帶。「芽蘭」是產地（或品牌名），其質耐用著稱。這也側面反映當日主流的男性審美觀。蓋在清末以前，中國男性以女性最性感的部位在

浸泡刨花，今京劇製作片子時仍用

小腳，民間婦女亦以豐胸為恥，與今日迥異。故《男燒衣》之香艷詞必注目在腳而非胸，下文乃復有「腳又細時滿手箍針」的呼應語。

「燒到煙槍煙托與及雷州斗，又來燒到煙屎鉤，局沙一盞光明透」。妓女本身常常也是煙客，故燒衣及此。吸鴉片者對煙具極講究。煙槍以竹製為上，尤其海南「崖州竹」為著，比較名貴的煙槍更會在上飾以金銀絲或寶石，煙咀則為象牙或翡翠。「雷州斗」，即產自粵西之煙斗，相傳雷州半島產的最佳。「煙屎鉤」，即煙籤，上尖下扁平，吸食時以尖部挑起豆子大的棕色鴉片膏放於局沙燈上「燀」至起泡，色變金黃，然後抹其至煙斗邊緣，弄成細條狀，以斗靠燈，然後揉回豆狀，迅速壓進煙斗的小孔裏，既而煙客即將煙斗再靠近煙燈，讓火焰直燒鴉片球，始大力吸

煙。吸食完畢後，以煙籤的下部把「煙屎」剔除。煙屎亦非廢物，可供下等煙客再用。

「呢盒公煙原本係舊嘅，馨香翳膩都解得下煩憂」。公煙，係因戰前劣質私煙盛行，港英政府乃收歸「官營」，稱「公煙」，品質佳。「翳膩」，據《廣州話本字》，「膩」實為「䐔」，俗讀為「翳膩」，或「縊麗」，香之甚也。這個詞今日已大體消失了。

1.4 *淚起沉香的佚事*

南音，多係傳留民間，許多藝人聲去名杳，再無人知。下文為本人從穗澳老報人李烈聲先生採訪所得，因亦載入以為紀念。

千秋誰為說盲紅

月前得識由海外歸來之詩翁李烈聲先生。詩，烈丈當行，但烈丈早歲從事新聞行業，於舊日藝壇掌故之熟稔尤為我所驚嘆；其中對我粵曲壇史失載之盲紅，更足稱道再三。

解放前夕，烈丈在廣州初進新聞界。有一天，報界友人說要帶他去吃「燉禾蟲」。他起初

還以為是吃珠三角人最愛吃的「砵仔燉禾蟲」，到得現場，才弄清楚是和瞎眼女伶鬼混。這些盲女、盲婦自稱「師娘」，但其實是瞽妓。她們大多唱木魚與南音，用的樂器多為揚琴或古箏，手法生硬，多荒腔走板。眼見損友們與她們打情罵俏，烈丈興趣索然，便提議走人（離開）。他們以為烈丈嫌其所唱平淡無奇，便提議唱《陳二叔》、《十八摸》、《爛大門》等淫曲，這更促使烈丈拔腳就走。看官，烈丈下面所述才是精采所在：

「後來，一位損友追上來賠笑對我說：唱女伶是醉翁之意不在酒，你要聽真正的南音，我帶你去聽盲紅吧。盲紅的南音和椰胡，連名家也不敢小看。你聽聽她唱的《客途秋恨》和《男燒衣》，便知我所言非虛。

「我半信半疑，便隨他到海珠橋下一艘小艇中。艇上坐着一位三十來歲的女子，戴着墨鏡，對來客傲不為禮。只問：『想聽乜？』（乜，廣東話，什麼之意）損友說：『他想聽《客途秋恨》和《男燒衣》。』

「她身旁的一位老婦伸出手來，損友遞給她一疊鈔票。盲紅說：『我只有椰胡伴奏，不許別人伴奏。同意，我就唱，不同意就回水（退錢）。』（那時，一些人借同奏為藉口，漁色為實）

「我點點頭。她便拿出椰胡，略為調了調弦線，便拉起南音起板。椰胡聲一響，我便吃了一驚。椰胡的聲音低沉而又蒼涼，起板悲愴嗚咽，與用揚琴伴奏大相徑庭。盲紅的指法嫻熟，而椰胡音低沉卻又不失清脆，分明是名家的水準！她由『涼風有信，秋月無邊。思嬌情緒，度日如年。』一直唱下去，唱到苦喉南音『聞擊柝，鼓三更，江楓漁火，對住愁人……』更是悽楚異常，令人悲切莫名。唱至陳後主與張孔二妃藏身胭脂井底時那句『此生難捨，難捨意中人。』重複唱了兩次，襯着那嗚咽的椰胡聲，更是淒涼動人，深得白駒榮的神髓，可算韻味十足！我聽完之後，情不自禁地擊節三嘆！

「這時候，她已無開唱前那種凜然不可侵犯的神色，說道：『這位先生，你也懂得南音嗎？』友人對她說：『他曾當戲班的樂師呢！你不要「當

白雲山只有一擔泥」吧（你不要把人看扁了）！」

「她有點愕然道：『失敬失敬！不知先生在戲班玩什麼樂器？』我說：『我吹嗩吶，也吹笛子。』她說：『剛才班門弄斧，望你不要見笑。』我說：『我只是學徒，不足掛齒。跟師傅在班中混飯吃，不是什麼樂師，你唱的南音韻味十足，一些名家也未必比得上你呢！』

「她接着又唱《男燒衣》。當唱到『致使你在青樓多苦捱，咁好沉香，當作爛柴……』（咁好，猶言『這麼好』）時，聲隨淚下，情緒異常激動，哽咽得唱不下去。停了一會才說：『對不起，我一時感觸，請原諒！』我說：『不要緊，你是有感於心，不要唱了，休息一會吧！你的功力，我們領教過了。你雖驕傲，但你有驕傲的本錢。你不該在海珠橋下唱，應該到歌壇上去唱。』言畢，我們上岸。但見月華如水，照在海珠橋上。遂有詩：『槳聲燈影醉相扶，畫出秦淮事不孤。報道涼風初有信，月明橋下聽椰胡。』」

烈丈一席之言，毋寧是一頁師娘史也（廣東女盲人唱者為「師娘」）。烈丈續補充說，時羊城

藝壇中友人有文酒之會，文友曾攜盲紅至五層樓（越秀山鎮海樓）演唱，一曲《男燒衣》，掌聲雷動，在座的廣州衛戍司令李及蘭將軍亦稱難得一聽。嗣後省港澳粵劇名人陳卓瑩因烈丈之介，乃踴舟一試，也認為名下無虛，曾欲邀伊重返歌壇，因收酬不低作罷。

盲紅，姓梁，南海人，曾師事某南音名家，自恃曲藝超群，因不肯應酬狂蜂浪蝶，而遭人以胡椒粉撒眼而失明，致淪落到海珠橋畔賣唱為生。她自稱盲紅，不告人以原名，藝高，為人冷傲，不隨俗，雖盲不改，不苟言笑，但如有可言者，則滔滔不絕，怪人也。

改革開放後，烈丈重回羊城，友人駕車載其經過海珠橋。他離城一剎原已聞轟隆一聲，知海珠橋為國軍撤退時炸毀。他問及盲紅，友人說，炸橋時的爆炸力相當大，橋畔的小艇多被波及，盲紅同遭池魚之殃，已香消玉殞。存者且偷生，死者長已矣，「月明橋下聽椰胡」遂成不可復返之陳跡。

我想，盲紅的悲劇，若由某些曲藝史作者述

之，其當必以「萬惡」的舊社會了之，這確是最
容易被歸納的理由。但恰如法國哲學和歷史學家
福柯在分女同性戀被指為「違反自然」時說的，
其原因只在於女人在這種關係中篡奪了男人的角
色。盲紅的「危險」同在於其選擇不依附男人。
她的選擇是對男權為核心的社會的一種冒犯。男
權核心，新舊社會異處無多，也便是「蕭條異代
不同時」罷。盲紅一同於其前輩柳如是、陳圓
圓、董小宛，她們公開選擇非錢謙益、冒辟疆不
嫁而被視為異端，其悲慘結局亦同。烈丈披閱拙
文後，有感於標題之沉重，因有詩云：

> 一聲霹靂萬緣空　金縷歌殘宛轉中
> 借問珠江嗚咽水　千秋誰與說盲紅

不佞亦步韻一絕：

> 波瀾莫二落花空　繚繞水沉煙夢中
> 不有詩翁傳寂寞　千秋誰與說盲紅

2. 澳門南音基本資訊

專案名：《説唱南音》

所屬地區：澳門特別行政區

保護單位：澳門博物館

地址：澳門博物館前地 112 號

電話：(853) 2835 7911

傳真：(853) 2835 8503

電子信箱：

macmuseu@macau.ctm.net

(Endnotes)

澳門神香業

蔡珮玲

Sector de Incenso de Macau

蔡珮玲，澳門東亞大學（現稱澳門大學）社會科學學士，廣州中山大學公共行政碩士，現任職於澳門民政總署轄下之澳門藝術博物館。著作有：《口述歷史——抗日戰爭時期的澳門》、《口述歷史——宋皇朝趙氏家族與澳門》、《口述歷史——昔日中秋在澳門》以及《口述歷史——從頭細說澳門的水上人家》等。

葡文題字：饒雙宜